U0000975

家庭美術館／美術家傳記叢書

日盛・雨後
木下靜涯

白適銘／著

國立台灣美術館 策劃　National Taiwan Museum of Fine Arts　藝術家 執行

照耀歷史的美術家風采

「家庭美術館——美術家傳記叢書」於民國八十一年起陸續策劃編印出版，網羅二十世紀以來活躍於藝術界的前輩美術家，涵蓋面遍及視覺藝術諸領域，累積當代人對前輩美術家成就的認知與肯定，闡述彼等在我國美術史上承先啟後的貢獻，是重要的藝術經典。同時，更是大眾了解臺灣美術、認識臺灣美術家的捷徑，也是學子及社會人士閱讀美術家創作精華的最佳叢書。

美術家的創作結晶，對國家社會以及人生都有很重要的價值。優美的藝術作品能美化國家社會的環境，淨化人類的心靈，更是一國文化的發展指標，而出版「美術家傳記」則是厚實文化基底的重要工作，也讓中華民國美術發展的結晶，成為豐饒的文化資產。

Artistic Glory Illuminates History

In order to organize the historical archives of Taiwan art, *My Home, My Art Museum: Biographies of Taiwanese Artists*, a consecutive series that recounts the stories of various senior artists in visual arts in the 20th century, has been compiled and published since 1992. Accumulating recognition and acknowledgement for their achievement and analyzing their contributions to the development of art in our country, it is also a classical series of Taiwan art, a shortcut to understand the spirit and Taiwanese artists, and a good way for both students and non-specialists to look into the world of creative art.

Art creation has important value for the country and society from which it crystallizes, and for the individuals who create or appreciate it. More than embellishing our environment and cleansing our minds, a fine work of art serves as an index of the cultural status of a country. Substantiating the groundwork of our cultural progress, the publication of these artist biographies consolidates the fine arts development in the Republic of China, turning it into a fecund cultural heritage.

目 次

附錄

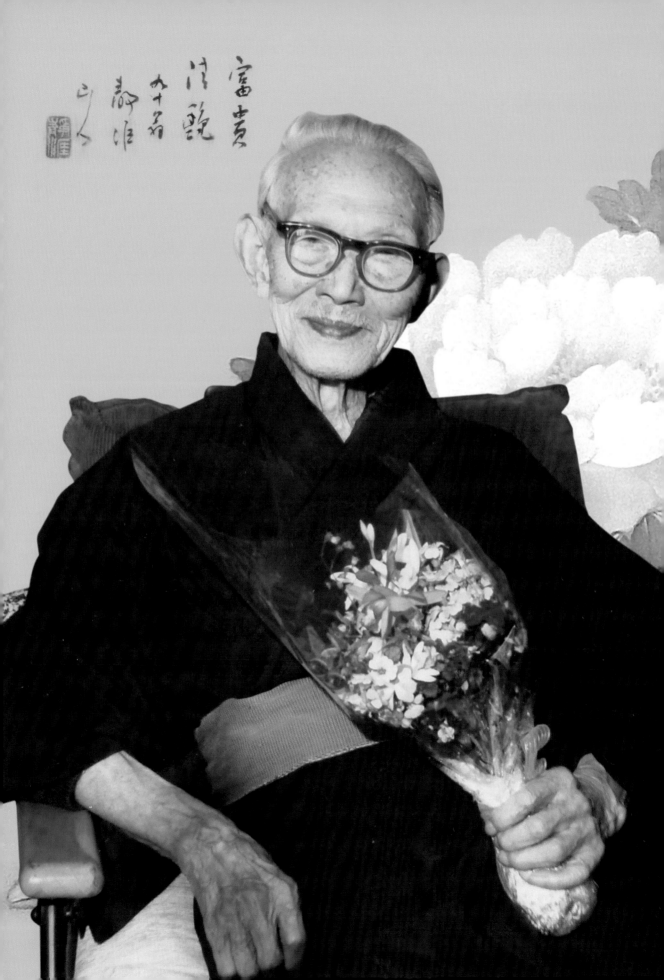

富貴
什麼
如十石
靜伯
山人

一、兩京求藝・來臺因緣

木下靜涯來臺是個偶然，而他的離去，同樣也是偶然。1887年他出生於日本長野縣，自幼即喜繪畫，後來向在地畫家田中亭山習畫。1907年於東京日本美術學校三學年修業。1918年年底，木下靜涯計畫前往印度考察阿旃陀石窟，途中登陸臺灣，因同行友人罹病而留臺照顧，未料旅費用盡而無法返日，因此長期滯留臺灣。這段期間，他曾在臺北、高雄舉辦展覽，並前往鵝鑾鼻寫生，畫風典雅精熟，又具寫生趣味，由於畫名漸起，其作品得到許多人的喜愛與支持。

[右頁圖]
木下靜涯　歲寒得友（局部）
紙本、彩墨　27×24cm

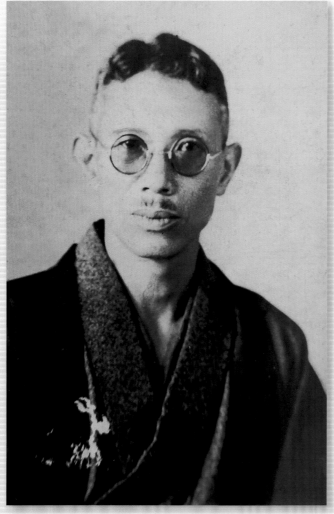

木下靜涯穿著和服、戴圓框眼鏡的容貌。

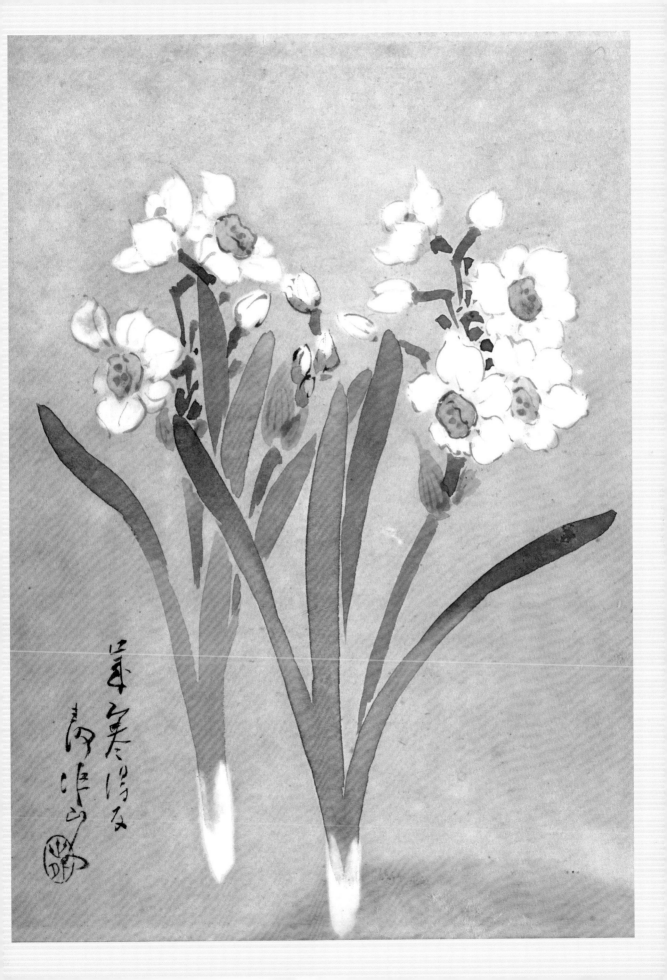

█ 楔子

　　尋找木下靜涯（Kinoshita Seigai，1887-1988）的歷程，彷彿一連串充滿驚異的探險，傳聞再現眼前，人物取代文字，記事成為證言。對當下陌生的讀者來說，這段經歷是一部塵封日久的考古史；對與其相識的臺籍友人來說，是一部再續前緣的回憶史；而對其在日家屬來說，卻是一部重啟身分的傳記史。隨著「遣返」（引揚）時代的遠去，戰前的臺日關係，似乎也在似敵似友、或斷或連的曖昧中，成為逐漸褪色的歷史情節，歷史認識在不同的座標軸中被重新置換。基於二戰結束時的東亞局勢，彷若一線之隔的戰敗與戰勝，象徵國際局勢的重新洗牌，不同族群之間形成了不同形式的歷史，亦各自走出了不同的戰後風景。

　　木下靜涯來臺是個偶然，而他的離去同樣也是偶然，不過，以其為中心所建構的臺灣美術史，亦即本書的主要目的，卻蘊含著兩種全然不

1912年（大正元年），時年二十六歲的木下靜涯於東京修業中，寓居於江戶川河畔友人宅中。

木下靜涯摹佚名　麻雀
1904　水墨
56.8×88.4cm
創價文教基金會藏

同的過程與意義。不僅在於重新翻閱、考證及補綴其前半生尚待釐清的
戰前史，更是要持續考掘、定義及重塑其後半生暫時隔絕的戰後史。戰
前部分，被以點狀而局部地保存於當時的報章記載或個人記憶之中，或
能據此勾勒出大致輪廓；戰後部分，卻遙如天外星辰，渺不可追。本書
的起稿及付梓因緣，為這部抱憾的歷史重燃生機、跨越時空，並串連起
它的全形，不論是對畫家個人，抑或是上述三種關係者的角度來說，都
只能說是再一次的偶然。

重尋臺灣美術史全形

　　必須在此一提的是，返日之後的臺灣記憶，對木下靜涯來說，仍然
是其後半生創作的重要泉源，並未因為時空的隔絕而產生情感或關係的
斷裂。故而，一部所謂反映「全形」——亦即整體性輪廓——的歷史，
戰後所經歷的離散狀態，對畫家個人或上述三種關係者來說，不僅不代
表結束，而是一種非建立在共同土地、族屬經驗上的特殊歷史，具有超
越國界、意識形態藩籬的文化特質。臺灣美術史的研究，尤其是戰前部

11

分，隨著政治解嚴而興起，彷彿在戰火餘燼中嘗試尋回失散親友般地，透過人物、史實再出土的探索經歷，讓此部歷史的「全形」得以重見天日。

美術史學者謝里法在《臺灣出土人物誌》的自序（1984）中曾說：「臺灣的美術家向來踩著朦朧的史頁完成其一生的創作。直到近兩年，方才以原來的面貌而呈現在一部較完整的臺灣美術史上。」

此處所謂的「原來的面貌」，反映臺籍藝術家身分、地位及時代意義的曖昧不明，其歷史長期處於一種「朦朧」，以及不「完整」的狀態之中。當時，他所發掘並進行歷史書寫的藝術家黃土水、陳澄波或郭雪湖，至今已是家喻戶曉的文化英雄、藝術先驅，在戰後卻被臺灣畫壇奇怪地「遺忘」了三十年。

這些文化英雄為何被「遺忘」？理應被「擺進世界上任何美術館都不遜色的佳作」，為何乏人問津？詢問半世紀之前的畫壇舊事，為何會為對方「帶來莫大困擾」？這些疑問，開啟了謝里法藉以「填補自己內心的空白」為起點的人物考掘工作，並以撰述系統完整日治時期臺灣美術史的成果作為終點。這部讓歷史空白稍加「完整化」的著作，具有對與作者同樣背負政治折磨的前輩藝術家進行平反的意義，被「遺忘」的

[左圖]
謝里法著《臺灣出土人物誌》一書的封面書影。

[右圖]
協助撰寫《日據時代臺灣美術運動史》提供資料給作者最多的前輩畫家郭雪湖。（藝術家出版社提供）

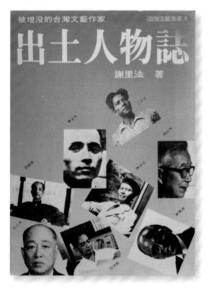

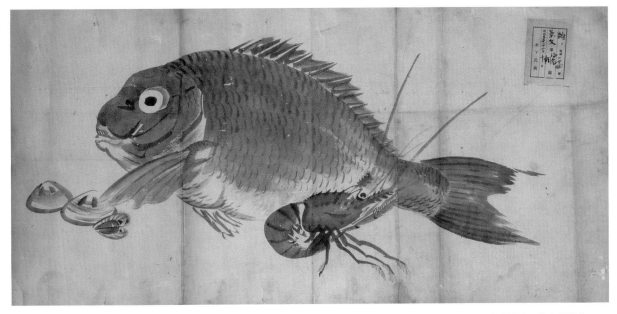

松村景文　海老鯛畫稿
1904　紙本、設色
40×78cm

原因，諷刺性地來自於臺灣人「與生俱來的原罪」，換句話説，完全是政治受難的結果。

　　透過遲來的認可，謝里法首次讓臺籍藝術家重返臺灣美術史自身的正統地位，致力於樹立其典範形象，因此即便是遠赴中國的畫家劉錦堂或音樂家江文也，「他們的成就終究屬於臺灣」，臺灣史脈中的位置並未因為離開而消失。此種原本曖昧不明的身分，其實不只發生在臺籍的藝術家身上，日籍藝術家更是被長期隱沒、忽視或刻意消音的一群。謝里法在撰述《日據時代臺灣美術運動史》（1976-77）之際，並未對於日籍畫家給予「認祖歸宗」式的明確認定，一直到改版（1991）之際，他才認為必須改正戰後的「中國式思考」，「從中國與日本之間尋找均衡點」，重新反省戰後在仇日情結的影響下，「誇大了臺日畫家之間的對立形勢，以強調臺灣美術家的抗爭意識」所造成的偏頗、失準與不實。

謝里法法著《日據時代臺灣美術運動史》一書的封面書影。（藝術家出版社提供）

　　謝里法有關臺灣美術史書寫的平衡式觀點，其目的在於修正過度向中國式觀點的靠攏，以及跨越所謂的「仇日情緒」，具有積極而深遠的意義，象徵臺灣美術史的史觀形構，終有走出解嚴、面向歷史真實之一日，而這也是「出土」本身最重大

木下靜涯摹村瀨玉田畫帖
菊牡丹長春　1904
紙本、設色　33×40cm

的意義所在。儘管如此，在臺灣美術史建立學科已然超過二十年以上的
現今，日籍藝術家在臺灣美術史上發揮的貢獻與價值，迄於今日卻仍然
長期處於缺乏座標的狀態，除少數知名範例之外，其歷史實相多半曖昧
不明、缺乏「全形」的狀態。從此種角度言之，臺灣美術史，不論是在

雕塑家黃土水身影。（藝術家
出版社提供）

[右下圖]
1974年，木下靜涯手書簡歷
影印本。

語彙或內涵上，都只能說是一部臺籍藝術家的歷史，殘缺而不全。

故而，本書作為一個個案，為促使「較完整的臺灣美術史」之理念得以真正落實，必須重新將日籍藝術家納入整體的框架之中，破除戰後的政治敵對心態與黨國思想的箝制，將歷史還諸歷史，再次使「他們」的成就屬於臺灣。在方法學上，不論是考古史、回憶史，抑或是傳記史，片紙隻字、故實舊語，都將是補綴這段充滿曲折、處處斷裂過往陳跡的可能材料，在重新架構的座標軸上，一個跨越時間、群屬及地域的史觀才得以成立。因此，由於近代臺灣的特殊位置，臺灣美術史原本即具有豐富而多元的跨文化屬性，刻意的單一化或抹除化，皆無法反映歷史的實相。

▋靜涯身世，結緣臺灣

木下靜涯與臺灣美術的關係，主要在於長期擔任日治時期官辦展覽——臺灣美術展覽會（1927-1936，簡稱臺展）、總督府美術展覽會（1938-1943，簡稱府展）的評審委員職務，提升臺灣文化，以及對當時畫壇發揮重大影響等層面之上。日本殖民臺灣的五十年期間，並無暇設置美術學校、美術研究機構或美術館，培育包含具有現代性意義的繪畫、雕塑及工藝等專業人才，相對於殖民母國的進步情況來說，只能說仍停留在草創階段。無怪乎臺灣第一位雕塑家黃土水慨嘆：

我們臺灣島的天然美景如此的豐富，但是可悲的是居住於此處的大部分人，卻對美是何物一點也不了解，所以他們也不能夠在這天賜的美再加上人工的

【關鍵詞】
臺府展

1926年（昭和元年），日本進入嶄新的時代，在文化自覺不斷高漲的氛圍中，提升本島美術水準的需求亦浮上檯面。透過藝壇人士的研議及總督府的經費支持，臺灣美術展覽會（簡稱臺展）於隔年登場，主要催生者為大澤貞吉、蒲田丈夫及畫家鄉原古統、木下靜涯、石川欽一郎及鹽月桃甫。臺展由臺灣教育會主辦，目的在於「提供臺灣在住美術家之鑑賞研究機會，同時鼓吹民眾培養美的思想趣味」、「廣泛地向社會介紹蓬萊島的人情、風俗等其他事情」，前後歷經十年。改組後由臺灣總督府接手，改稱總督府美術展覽會（簡稱府展），共舉行六回。臺府兩展在當時並無美術館及研究機構的前提下，成為臺灣近代美術發展的主要舞臺，以及近代藝術家之搖籃，地位相當重要。

部分臺府展圖錄的封面。（藝術家出版社攝）

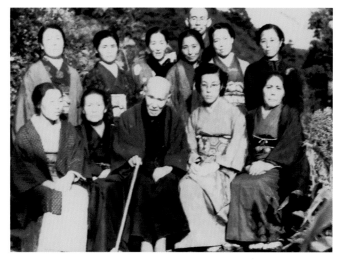

美，美化人們的生活，提倡高尚優美的精神，有意義地度過人生。……這是由於因襲傳統惡劣而保守的一面，沒有增加一點新味美趣，反而將前人按舊經驗所建立起來的藝術毀滅了。……我們的戰爭既長遠且艱苦，何以如此？因為我們故鄉還沒有能與我們共事的藝術之子。是的，以後的發展未可知，但今天在臺灣連一位日本書畫家、一位洋畫家、或一位工藝美術家都沒有。（摘自〈出生於臺灣〉，1922）

仍長期處於落伍封閉的臺灣傳統社會，對於美、美術或現代藝術家是什麼，完全處於無知狀態，日常所見盡是只知因襲模仿、品質低落的劣作。在這篇文章中，黃土水所擔憂並寄予厚望的，在於對建立臺灣新文化的深切期待。從而，臺展的順利開辦，不僅彌補了未及建構上述美術機制的缺憾，同時成為臺灣現代美術的發展溫床與競技舞臺，諸多日後成為美術史上的年輕菁英，莫不受此鼓舞並因此崛起。

關於臺展的設置，以及木下靜涯等人如何發揮導師作用，促使臺展成為取代尚無美術機構的臺灣開啟創作風氣等問題，容作後述。在此，擬先對其身世及來臺因緣稍作探討，作為連結他與臺

灣美術史關係的基礎。

　　根據目前所獲在臺期間的報章資料，以及由家屬提供的戰後幾份展覽的個人履歷資料（P.14右下圖）所知，1887年（明治二十年）5月16日，木下靜涯出生於日本長野縣上伊那郡中澤上割（今長野縣駒ヶ根市中澤上割），本名源重郎。父親木下久太郎，母親志づ（Shizu），膝下育有四男，靜涯為家中長男，二弟名義男，三弟名和雄，四弟名清。父親雖務農為生，然因經營得當，家中頗富財源，靜涯自幼即在衣食無虞的優渥環境中成長。此外，古稱信州的長野縣境內，高於海拔二千公尺以上的高山林立，該地素有「日本的屋脊」之美稱，為盎然綠意、明媚山林所環抱的自然美景，對其日後兼具宏大及細緻於一身藝術人格之涵化，具有深切影響。

　　由於天資聰穎，幼年時在校成績總是名列前茅，屢獲第一名或第二名，在故鄉中澤接受完初等教育之後，靜涯曾短暫擔任代理教員之職。然而，因具有天縱不羈的藝術才華，與其說是從事教學工作，毋寧更對繪事抱有興趣。由於自幼即喜繪畫，稍長，曾跟隨移居當地的畫家田中亭山學習基本運筆及繪畫技法，主要為南畫、狩野派樣式及大和繪畫風等。靜涯曾自述：「我進入繪事之道，以受教於田中亭山之事為最早。亭山出身於上田，因為某種原因離開鄉里，而流寓於本地。」（《鄉土》，第9號，1989.8）

　　田中亭山本名鼎三，出生於1838年（天保九年）之上田藩（今長野縣上田市），約於1891年（明治二十四年）左右與妻子移居駒ヶ根市中澤。亭山曾於1871年（明治四年）左右前往東京，精通書畫及漢詩，靜涯受其啟發甚深，長期研習書道、繪畫、俳諧，並入詩社，詩書畫「三絕」無所不通，奠定日本文人畫之重要基礎。

【關鍵詞】

南畫

　　南畫一詞，意指日本江戶時代文人畫家對中國「南宗畫」的一種略稱。南宗畫或南畫，在意義上雖然與宋明兩代以來的「士夫畫」、「文人畫」大同小異，不過，卻是在明末畫壇宗師董其昌（1555-1636）建立「南北分宗」說之後，才逐漸流行於東亞水墨畫界的專門語彙。此外，南畫另具有「南方之畫」的特殊地理性格，象徵南方土地潤澤閑適、景色自然天成等涵意，適合文人作為耕讀隱逸、澹泊明志的理想園地。日本近代文人雖然同樣崇尚清新雅逸的南宗畫風，不過其身分確有所不同。亦即，日本江戶時期的南畫家絕少是真正的隱者，多半是奉職於幕府將軍或地方大名麾下的儒生，平時自設私塾教授學子以謀生計，具有半文人、半職業的屬性。

[左頁上圖]
木下靜涯於長野老家的親戚合影。父親久太郎（前排中持杖）及三男妻子靜江（父親左手邊）。

[左頁中一圖]
於長野老家合影。右起：二男義男、三男和雄、長男靜涯抱三男之次子。

[左頁中二圖]
木下靜涯家鄉附近的風景。

[左頁下圖]
木下靜涯的出生地舊家及其背後的西駒ヶ岳。

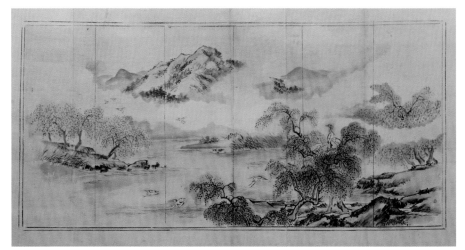

1904年（明治37年），木下靜涯臨摹其師村瀨玉田〈柳山水圖〉六聯屏畫稿。

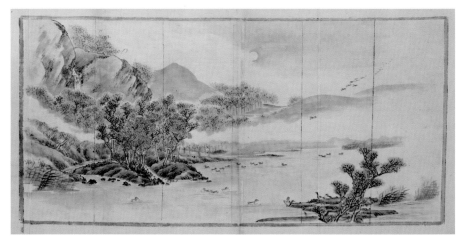

1905年（明治38年），木下靜涯臨摹其師村瀨玉田〈京都嵐山圖〉六聯屏畫稿。

[右頁左圖]
明治30年代，木下靜涯於中倉玉翠畫塾臨摹其師〈眠貓圖〉畫稿。

[右頁右圖]
1903年（明治36年），木下靜涯於中倉玉翠畫塾臨摹橫山清暉的〈鍾馗圖〉。

▌改名靜涯，沿用一生

　　隨著年歲的增長，學習藝術的心志愈發強烈，在1903年（明治三十六年）十七歲那一年，靜涯對從事農業並無興趣，亦無意繼承，只想一心一意「遨遊於藝術之境」，故對於先祖家業「棄之如敝屣」。故而，在隱瞞家人之下，隻身前往東京，本年8月進入中倉玉翠（1874-1950）畫塾，目前仍有一幅具有該年明確紀年的〈鍾馗圖〉臨本存世，相當珍貴。隔年（1904）6月或7月，轉隨京都四條派畫家、聲名卓著的帝室技藝員、日本美術協會審查員村瀨玉田（1852-1917，原名榎德溫，後入為村瀨雙石養子）習藝，畫技益進，終於在四年後的1907年（明治

木下靜涯臨摹幸野楳嶺畫稿。

四十年），以〈細雨〉一作獲得東京勸業博覽會入選，並展示於該會美術館之中，多年來的努力積累終於開花結果，迎來繪事生涯中的首次榮耀，其後並經常入選。約於此時，基於落款之需，曾先後使用過「世外」、「龍涯」等雅號，然因前者與井上馨雷同，後者又與伊藤龍涯一致，最後改為「靜涯」，並沿用一生。

　　畫塾習畫之外，靜涯上京之後個人的正式就學紀錄較不明確，唯1937年（昭和十二年）出版的《新臺灣之人物》，曾經記載靜涯於1904年（明治三十七年）3月，畢業於東京郁文館中學，1907年（明治四十年）3月於日本美術學校修業三學年。此外，東京學習期間，據傳居住於本鄉「時習館」宿舍，其後遷至東京帝國大學赤門前的「蓋平館」（森川町）。

摹本甚多，花鳥居冠

　　木下靜涯目前遺留於臺灣的早年畫稿、速寫本及寫生帖，總計數百餘件冊，舉凡人物、鬼神、山水、花鳥、走獸、蔬果、草蟲等皆無所不能，顯示東京習藝期間用功甚深、專心致志之修業精進光景。其中，部分作品書有原作款識，故得知摹寫自江戶文人畫家谷文晁（1763-1841，P.23左圖）、京都圓山派始祖圓山應舉（1733-1795，P.22上圖）、圓山派大家幸野楳嶺（1844-1895，竹內栖鳳之師，P.23右圖）、四條派創始人松村吳春（1752-1811，P.22下二圖）、吳春異母弟景文（1779-1843，P.25右圖）、四條派名家望月玉泉（1834-1913，P.26）、橫山清暉（1792-1864，松村吳春、景文弟子，P.24右圖）、浮世繪師尾形月耕（1859-1920，P.25左圖）等人，其中以臨摹其業師村瀨玉田的花鳥動植物畫稿較多。

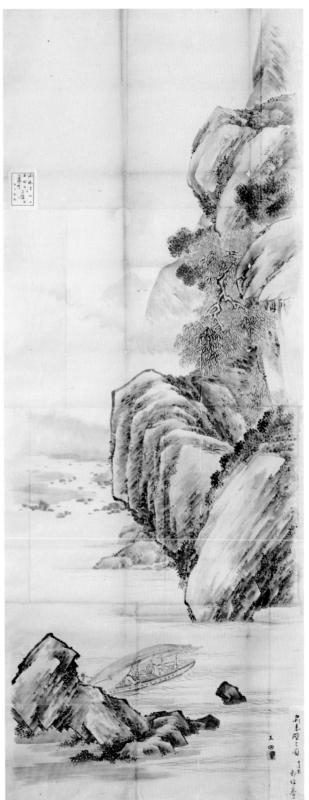

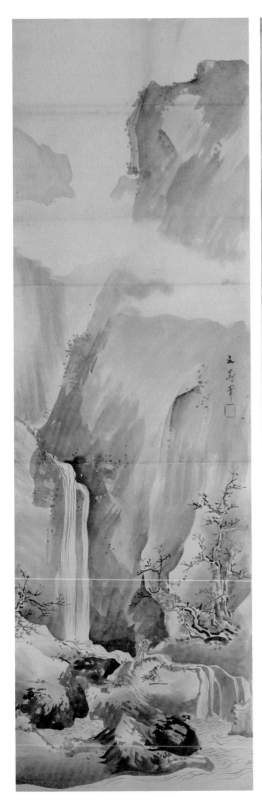

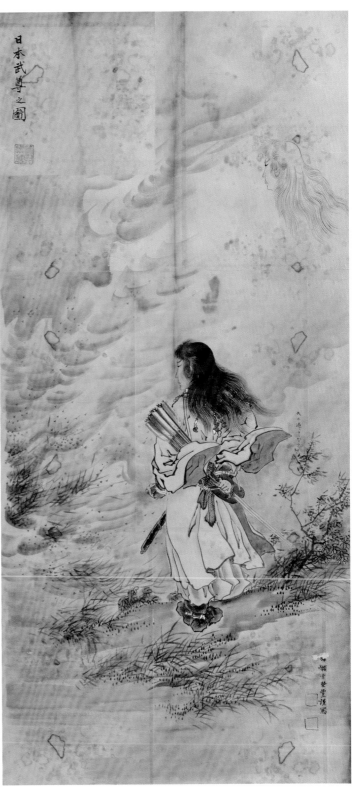

［左圖］木下靜涯臨摹谷文晁〈山水人物圖〉畫稿。

［右圖］木下靜涯臨摹幸野楳嶺〈日本武尊之圖〉畫稿。

［左頁上圖］木下靜涯臨摹圓山應舉的紙本水墨畫稿。

［左頁左下圖］木下靜涯臨摹松村吳春〈雪中東坡圖〉畫稿。

［左頁右下圖］1903年（明治36年），木下靜涯臨摹松村吳春〈權平圖〉畫稿。

　　從這些臨摹本來看，不論是片圖或全幅，其用筆精熟簡練，已能針對原作進行整體的形意掌握。在類型上，包含江戶時代以降或來自其師承流派的文人畫主題、南畫風格及近代寫生等樣貌繁多，數量上則以花鳥居冠。這些早年摹本臨稿，雖非自創之作，然多已到達出入自然、游刃有餘的地步，對於其日後個人畫風之形塑，可以說是至關重要之根基。

　　若以目前家屬保存、完成於1908年（明治四十一年）二十二歲時的〈雙鶴之圖〉來說，不論是丹頂鶴的姿態造型、毛羽表現、背景烘染，沒骨勾勒並用或大膽的留白構圖等，皆可見到受業師村瀨玉田之諸多影響，如1904年（明治三十七年）臨摹的〈梅鶴圖〉，顯示靜涯聰慧靈巧之處，在短短數年之間，即能從臨摹提升至創作，並運用自如的過人才華。

[左圖]
木下靜涯臨摹望月玉泉畫稿1。

[右圖]
木下靜涯臨摹望月玉泉畫稿2。

　　在東京遊學期間，木下靜涯除在畫塾專心臨摹及創作之外，為了提升自己的構思及表現能力，特別於1905年（明治三十八年）和橋本雅邦（1835-1908）的得意門生石井天風，同遊了木曾地方（長野縣西南部）的溫泉勝地，於溪谷垂釣，並進行寫生。靜涯回憶當時和石井天風前往木曾的主要目的，並非為了遊玩，而是因為「要以在濁川溫泉獲得的體驗，來學習漁樵問答這個畫題，才一起前往的」，可見其嚴謹態度之一斑。

　　在村瀨玉田的多年指導下，靜涯已廣泛臨摹京都圓山派、四條派諸名家及江戶時代畫作，練就一身功夫。在短期服役之後，為追本溯源遂於1908年（明治四十一年）秋天前往京都，拜幸野楳嶺弟子、日本畫革新畫家竹內栖鳳（1864-1942）為師，並加入其「竹杖會」。在廣

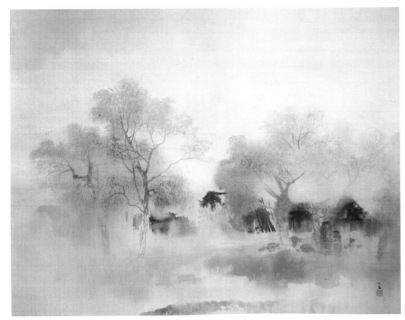

[左圖、右圖]
竹內栖鳳及其1911年的絹本墨畫〈雨〉。

泛吸收玉田、棲鳳及川合玉堂（1873-1957）等圓山派、四條派名家的精髓之後，靜涯的畫藝因而更上層樓。在京都滯留約三年，於1911年（明治四十四年）返回東京。其後，與山梨縣前田ただ（tada）女士結婚，分別於1914年（大正三年）及1915年（大正四年）生下長女俊子及長男敏。以上為靜涯及妻子來臺之前的概略情況。

【關鍵詞】

圓山四條派

　　圓山四條派，或稱四條圓山派，是指江戶時代後期，在京都發展起來的近代日本畫重要流派。主要是由圓山應舉（1733-1795）為祖的「圓山派」及松村吳春（1752-1811）為祖的「四條派」之合稱。圓山應舉早年因製作洋畫片，開始學習遠近法並注重寫生觀察，畫風新穎；松村吳春原師承與謝蕪村習南宗畫，其師過世後受應舉啟發，畫風逐漸改變。靜涯早年師承的村瀨玉田，即是吳春的後代嫡系傳人。另外，如吳春之弟松村景文（1779-1843）或岡本豐彥（1773-1845），都是該派具代表性且相當活躍之畫家。自幕末時期迄於明治年間，該畫派與南畫共同主導日本畫壇近二百年之久，對於19世紀以降日本畫的革新，發揮了相當程度的影響力。

繪畫生涯，第一高峰

　　一如前述，靜涯停留臺灣的理由確實是個偶然，1918年（大正七年），靜涯得知印度最大的石窟群遺址阿旃陀石窟（Ajanta Caves）發現壁畫的新聞，遂與芝皓會同人小林蓬雨、陣內松齡、瀨尾南海等畫友規劃前往考察，於12月自東京乘船出發。途中，因為有同行畫友也是長野縣上伊那同鄉的鰍澤榮三郎的建議，遂暫停臺灣寫生，並在1919年（大正八年）2月上旬及下旬，分別於臺北鐵道旅館、臺南公館舉辦了個展。然而，四人中一人不幸染上「斑疹傷寒」（typhus），因發高燒需在臺住院治療，其餘二人已先行返國，心存良善的靜涯為陪伴照顧，因此暫居臺北。隨著在旁看護時日的不斷增加，靜涯耗盡盤纏，一時阮囊羞澀而無法返日，因此才有了長期滯留臺灣的打算，當時三十二歲。

　　靜涯居住臺灣的決定，可能另有一個影響因素，亦即當時臺灣的教育界，尤其是校長幾乎都來自日本信州，對他而言，基於此種同鄉關係，自然會對臺灣產生人親土親之感。這段偶然滯臺期間，曾至高雄舉辦展覽，順道前往鵝鑾鼻寫生，其後又返回臺北舉辦展覽，由於典雅精熟又具寫生趣味的畫風，獲得不少藏家回響，其聲譽亦因之鵲起。他曾自言：「在臺灣的生活，以淡水一地最為長久」，可以知道，初到之時應有借住友人處所一段時間，或暫時移居士林，其後才選擇淡水作為永住之地，總計在臺定居近三十年。

　　由於畫名漸起，臺灣在住者對其作品的喜愛與支持，勢必對其長住臺灣的決定，彷彿注入一劑強心針一般，而促使原本的偶發事件，成就一段美好及難能可貴的因緣。1923年（大正十二年）4月下旬，靜涯迎來在臺繪畫生涯的第一個高峰，遠較早年在日獲得入選肯定更為榮耀，亦即接受臺南市市長荒卷鐵之助委託製作三卷番界風景繪卷，呈獻給當時正前來臺灣視察的攝政宮裕仁皇太子殿下，可以說是靜涯個人畫歷中最應「大書特書」的事項。

[右頁圖]
木下靜涯摹村瀨玉田
水墨山水瀧之圖
1904　紙本、設色
56×40cm

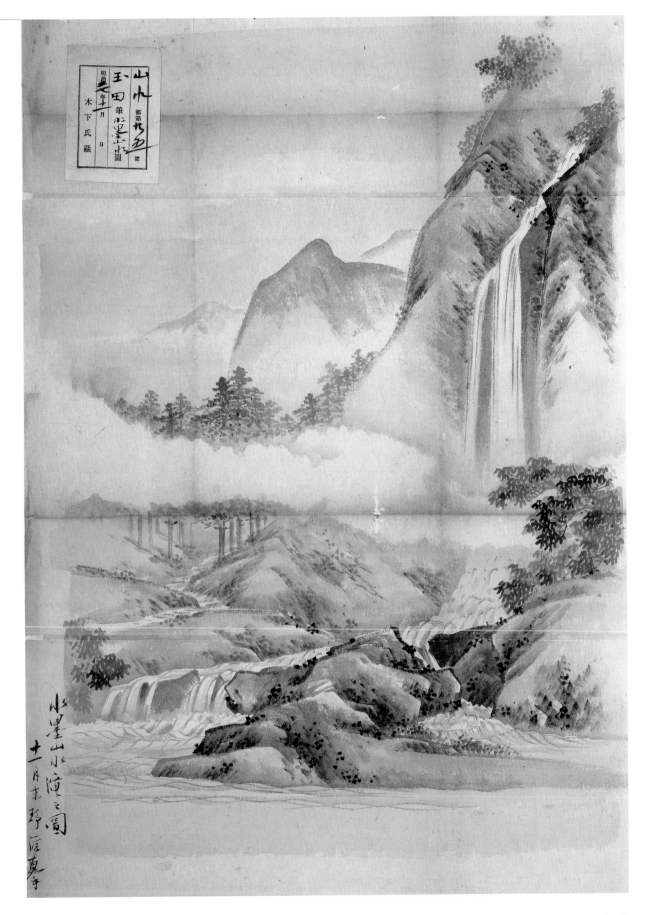

二、南島麗景・淡水擇居

木下靜涯在1923年6月，與來臺的妻子居住於淡水街三層厝26番地。他對於居住在淡水的生活相當滿意。淡水周遭幽邃清曠，在臺灣生活將近三十年時光，木下靜涯也深入山林原野活動。臺灣山海麗景橫生的地理景觀，豐富了他的創作想像，使其畫風自然蘊含跨地域、跨文化的性格。

[右頁圖]
木下靜涯　淡水　1940
紙本、水墨　26.5×23.5cm
國立臺灣美術館典藏

木下靜涯（右2）於淡水宅居間，與友人下圍棋。

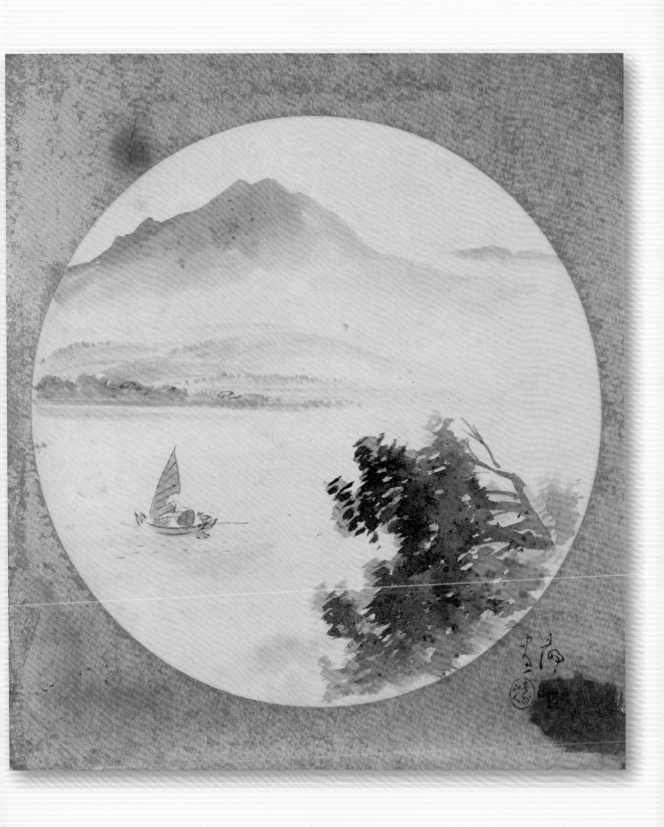

獨鍾淡水，比鄰紅樓

在臺獨居四、五年之後，靜涯除了畫名遠播、朋友增多，以及經濟條件漸趨穩固之外，在已經下定決心長駐臺灣的前提下，尋找永住之地已迫在眉睫。終於，在1923年（大正十二年）6月妻子來臺同住，住處為淡水街三層厝二十六番地，位於著名淡水建築、俗稱淡水紅樓的達觀樓下方。其後，根據村上無羅的說法，復因此年9月關東大地震之故，東京受損死傷慘重，決定不再返回東京，而以本島作為長期滯留之所。對於居住在淡水的生活，靜涯相當滿意，並曾經這樣表示：「前幾年遊歷臺灣，至今仍居住於此淡水，感到悠悠自適。」（1925）不論是從簡單自傳，抑或是女兒木下文子、節子所述，可以知道木下靜涯是一位個

[左上圖]
木下靜涯舊藏淡水帆影及觀音山一景照片。

[左下圖]
昔日淡水達觀樓及木下靜涯故居（右上角）遠眺。

[右圖]
木下靜涯戰後在家中下圍棋的情景。

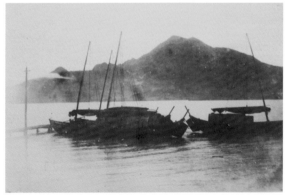

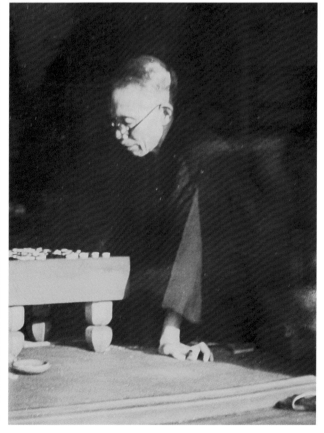

性寬綽、意向閒適、隨遇而安且不喜汲汲營營的人，以他自己的形容來說，是為「暢氣男子」，報社記者對他的形容亦為「性溫厚，真是具備藝術家的氣格」。他選擇淡水做為在臺住所，原因如下，反映他從容浪漫、鍾愛自然的樸實性格：

風光明媚的淡水，隔著島都臺北，僅有數里，汽車一小時即可到達之處，氣候亦佳，宛如海水浴一般，真的是理想的好遊地。而且，觀音山、大屯山等登山活動，適合一日清遊，或者泛舟，在江上享受垂釣之樂也應該很有趣，彷彿逐漸荒蕪的港口昔日，令人牽動詩情，處處優異風光盡收相機眼底，美好印畫足堪誇耀，亦令人稱快。

對他來說，此處附近有山有水，不論是登山或泛舟都各有樂趣，確是一個「理想的好遊地」，充滿自然天成的詩情與畫意。

33

木下靜涯在臺個人照與著獵裝
英姿二幀。

▎豁達通脱，動靜皆宜

　　分析靜涯的性格與居處，對於在下文中繼續討論其繪畫內涵，具有
重要的意義。意即，他崇尚自然、自得其樂，以及在平凡中尋找人世基
本價值的態度，不論是在日常生活、為人處事，抑或是藝術造境上，都
相互貫通，彼此一致。在臺灣新民報社出版於1937年的《臺灣人士鑑》
中，對靜涯的個人嗜好記載為「銃獵、魚釣、圍碁（棋）」三項，這樣
的說法有其根據，從筆者對二位女兒文子、節子的訪問中，的確可以得
到證實。第二種嗜好釣魚，在前述與天風造訪木增寫生時，已見到對此
活動的喜愛，特別是在山中垂釣後，一起邊烤邊吃的情景，令人印象深
刻。第一種和第三種嗜好，一動一靜，形成極端對比，反映靜涯是一位
多元的生活家，一方面能從事激烈動態的體能運動，一方面又能安於沉
著靜態的心智活動。

[右頁左圖]
木下靜涯　淡水港　年代未詳
絹本、膠彩　127×41.5cm

[右頁右圖]
木下靜涯　淡水港　年代未詳
絹本、膠彩　126×41cm

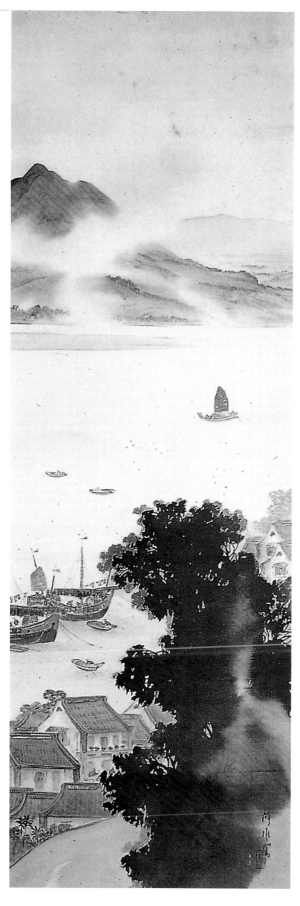
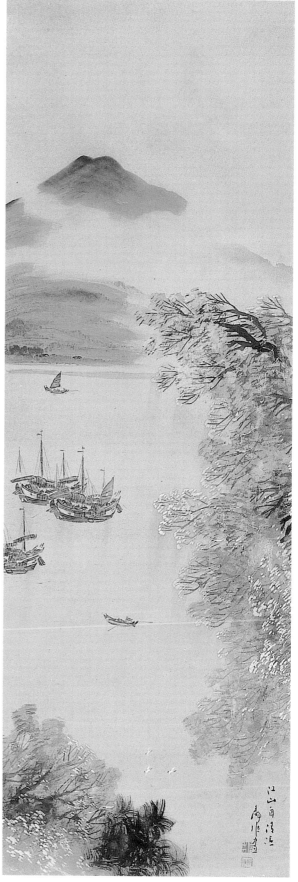

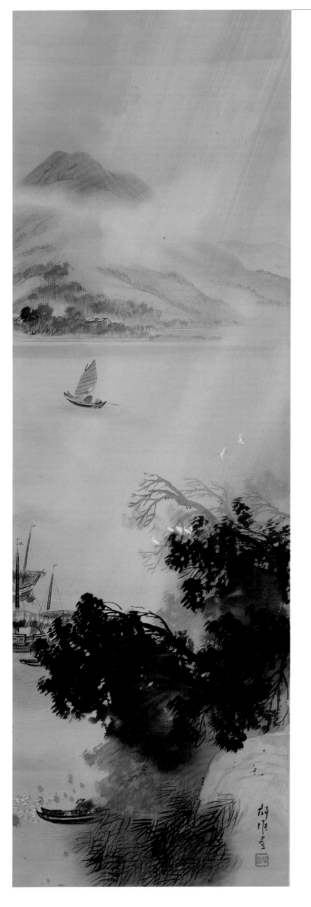

最有趣的當然是第一種嗜好，銃獵亦即狩獵。此種嗜好不知起於何時，在過往的資料中並未顯示，可能與少年時期居住信州山林有密切的關係。來臺後，作為一位專業畫家，除創作、授徒或參與公共事務之外，靜涯有足夠的時間維持這樣的興趣和習慣，作為豐富個人生活體驗的泉源。在臺灣生活將近三十年的時光，雖然他居住於淡海河口，此種深入山林原野的活動，卻讓他有機會較其他人更深入瞭解臺灣的生態、地形，對其創作產生滋潤效用，進而對臺灣建立一種特殊的情感。

在晚年（1981）接受訪問的報導中，記者描述他的臺灣生活，幾乎都是一手拿著速寫簿，在山岳地帶徒步環遊的日子。他自己則說：「速寫旅行的途中，偶而遇到颱風。找來找去，終於找到了派駐所，當晚就和年輕的巡邏員蓋一條被子，一起睡覺。」

在他口中，為了尋找畫題，他不辭勞頓，攀登高山，跨越林野，即便在颱風來襲時，亦沒有停歇。即便可能帶來生命危險，最後總能化險為夷，並留下了有趣且生動的趣聞軼事。

[左圖]
木下靜涯　淡水港的驟雨　1930　絹本、膠彩　110.2×36.5cm
國立臺灣美術館典藏

[右頁上圖]
木下靜涯（前排右3）於圓山臺灣神社，參加長女木下俊子婚禮時的合影。

[右頁下圖]
約1940年，長女俊子夫婦（適山口先生）及長外孫於上海。

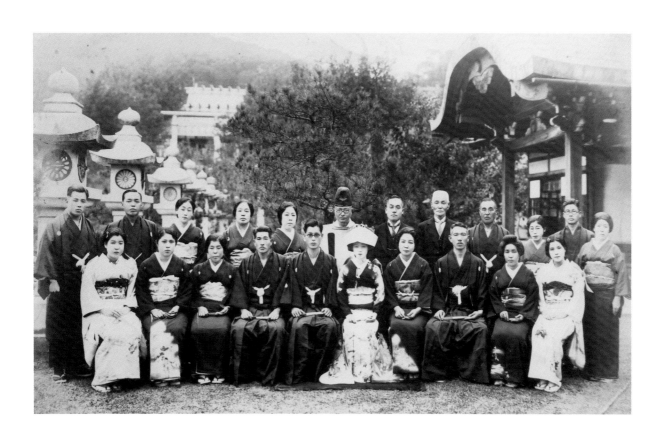

或許就是這種一方面勇敢無畏，一方面又樂天知命的
性格，造就其偉大的藝術人格及不凡人生。該記者又
同時點出，育有二男六女的靜涯，其後夫人及一雙兒
女相繼過世，一生未再婚娶，一人扛下養育多名年幼
子女的責任，然而卻未被內心打擊和生活重擔所壓
垮，大概和他總能動靜平衡、淡然以對，以及豁達通
脫的人生觀有關吧！

▋長子敏最具繪畫才華

一如上述，靜涯夫人ただ在1923年（大正十二
年）6月與子女來臺，於1938年（昭和十三年）10月，
因感染傷寒導致心臟痲痺，最後病逝於大學病院，居

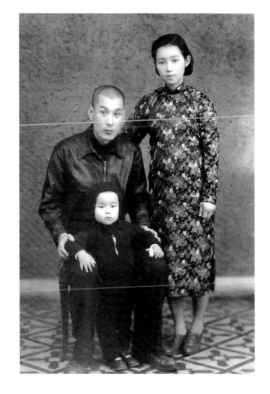

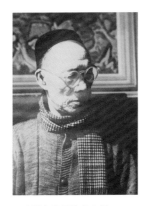

日本畫家鹽月桃甫小像。

住臺灣十六年。靜涯及夫人育有八名子女，二男六女，包括上述長女木下俊子及長男木下敏之外，其餘按出生順序分為次子仁（早夭）、次女文子、三女節子、四女和子、五女淑子（早夭）、六女孝子。數名子女雖未繼承父業成為專職畫家，然來自父親基因之遺傳，多有繪畫、書法或工藝之天分。在所有子女中最具繪畫興趣及才華者，屬長子木下敏。不過，他卻英年早逝，在母親過世隔年（1939），因敗血症離開人世。

木下敏自幼喜歡繪畫，或許靜涯並不希望他步上自己後塵，因此從未親自教導過他，最後成為巡佐，與成為藝術家的夢想擦肩而過。根據三女節子的回憶，長兄曾幾度參展臺展，立志在畫壇有一番作為，然父親因為身負評審重任，西洋畫部的評審鹽月桃甫（1886-1954）與靜涯友情深厚，靜涯並未徇私讓木下敏取得任何一次入選的機會，顯示靜涯為人之公正無私。不過，木下敏自幼即流露繪畫才華，或許並不會因此而喪失志氣，所謂「桃李無言，下自成蹊」，在暗下觀察或自學的過程中，已經小有格局。日本戰敗，靜涯全家被遣返日本，在留存臺灣的遺物中，幸有一幅描繪海濱景色的水彩作品被保存下來，得以一窺木下敏的手上功夫。反映在其短暫的生涯中，仍未曾放棄繪畫興趣的決心。

這幅作品繪製於他過世的1939年（昭和十四年），可以說是一幅遺

[左圖]
長子木下敏與六女木下孝子合影。

[右圖]
木下敏1939年的水彩作品（27×44cm）。

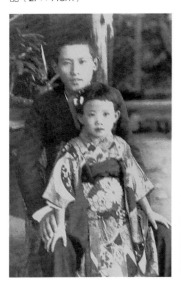

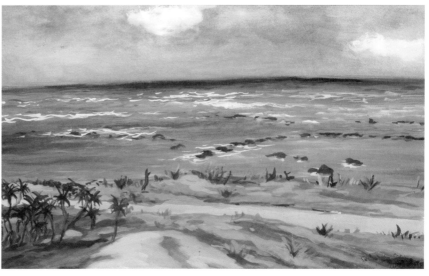

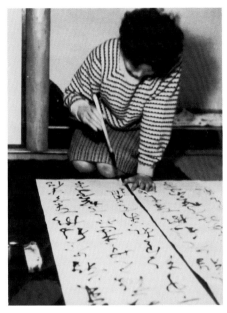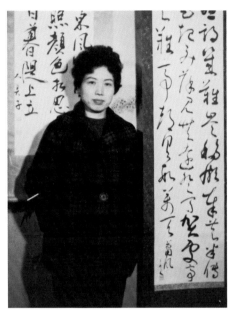

作，或許是靜涯刻意留在身邊，作為懷念兒子之用。在畫面中，視野開
闊，色彩鮮明，呈現木下敏開朗明快的藝術風格。他以一種較高的視點
俯瞰海邊，藉以將沙岸與水域巧妙地統合於此小巧的畫幅之中。與水彩
畫一般會使用薄塗的效果不同，他採用了顏料較濃的厚重，營造出狀似
油畫的視覺效果，卻沒有油彩的凝重。因此，他成功營造了輕鬆自然卻
成熟穩健的技術氛圍，完全不像是自學。尤其是細膩描寫被海風吹拂的
白浪，充滿動態及造型變化，而樹叢陰影與明亮沙灘形成強烈對比，將
臺灣特有的南島色彩展露無遺，因為外海處可見幾座潟湖，可能是遠赴
臺灣南部寫生的成果，實值得嘉賞。

▊藝術人格，兼善天下

　　靜涯為人親切寬厚，無傲慢差別心，屢屢為旅臺信州人張羅食宿，
不論是朋友、學生、勞動者如人力車夫或家裡幫傭，多心存關懷、噓寒
問暖，因此被尊稱為「木下先生」，廣受愛戴。根據次女文子及三女節
子口述，父親為人慷慨好客，淡水家中經常高朋滿座，宴席不斷，可見

其為人四海，完全沒有架子。外型上，靜涯天生高挑清瘦的身材，並不因年歲增長而或有改變；其相貌帥氣英挺，短髮蓄鬍，平常裝束不論內外都喜穿和服；外出時會配戴圓型太陽眼鏡，遇日光照射時，鏡片會變成粉紅色，在眾人之中顯得相當時髦而獨特。

靜涯為人正直溫和與急公好義的性格，不只發揮在對臺展、府展等提升臺灣美術、獎掖後進等層面之上，更曾被地方人士推舉為淡水街的協議會會員，被委以重任，參與地方的建設與發展。根據上述《新臺灣之人物》（1937）之記載：「直接或間接地，對於臺灣地方的發展參與甚多，曾於昭和七年（1932）6月名列淡水街協議會員，並擔負其中重任至於今日。」

可以得知，靜涯並非只是一位獨善其身的藝術家，更是一位能兼善天下的知識人。該書接著又說：「木下君具備天才式畫道之造詣，在本島風光、名所、舊蹟等的探究，或是對其本居地淡水情景的研究甚深，具有從畫道角度觀察淡水沿革與真正價值的洞察之明，基於其觀察力之種種獻策，今後亦以對街坊管理振興抱持巨大的興趣，而同時受到歡迎。」

字裡行間，對於靜涯凡事都以深入研究的心態加以面對，地方推進事務的關心投入與獻策功勞，表示稱譽與肯定。

《新臺灣之人物》有關木下靜涯的介紹。

共街治の振興上大なる興味を以て迎へられつ、あり。あり、君の觀察力に依る種々なる獻策は今後道より親たる淡水の沿革眞價を洞察する○明の探究、に本居地たる淡水の風光名所舊蹟等的畫道の造詣に富み本島の風光名所舊蹟等員に列せられ爾來重任今日に至る、君は天才けられ畫道誘挺紹介指導に依りぞ水の實情に明るく直接間接に同地方の發展に寄與さる所亦尠からず、昭和七年六月淡水街協議會る事久しく、昭和二年臺展東洋畫審查員に舉古蹟に富める淡水に卜居、只管畫道に沒頭す日本美術學校三學年修業、大正三年渡臺風光七年三月下淡水字三層厝二六番地下居明治三十生れ目下淡水字三層厝二六番地下居明治澤村六六八四番地の人明治二十年五月十七日街協議會員、畫家也、君は長野縣上伊那郡中

木下源重耶氏（壽作）淡水郡淡水街

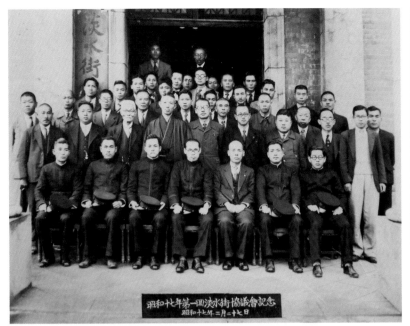

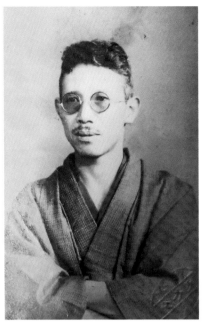

　　靜涯在地方公共事務上投入時間及體力，反映其對臺灣深厚無私
的土地之愛、鄉親之情。從土地到人情，亦即從自然之愛到人文之愛的
擴充，更代表其與臺灣的關係正逐步走向自我家園的層次，南島異鄉已
成為他及家人的第二故鄉。昭和十一年（1936），年輕日本畫家村上無
羅（1907-1988）在《臺灣時報》刊載一篇討論靜涯人物的文章，起首即
提到淡水：

　　淡水情景！這是對於居住在臺灣這件事來說，最不能忘懷的事吧！
一如古時杜甫愛好洞庭湖水一般，其水茫漠，宛如乾坤日月浮盪，薄霧
逐漸退去的觀音山，在相思樹叢間依稀可見的戎克船，彷彿天堂般剛吐
芽的嫩草丘陵，之外又如全景般的聖多明哥城城址等，都將成為單次造
訪淡水者的美麗印象啊！——〈木下靜涯論——臺灣畫壇人物論（3）〉，1936.11

　　對甫到臺灣不久的日本人來說，淡水簡直是臺灣勝境之最，而由諸
多名所、風物、古蹟所形塑而成的「淡水情景」，更成功擄獲前來一探
究竟觀者的芳心。在這段描述中，在宛若天堂般優美吟誦的字裡行間，

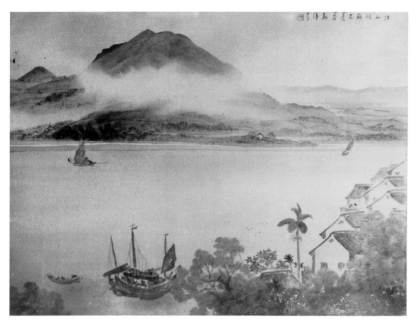

包含雲霧瀰漫的觀音山、明滅樹間的戎克船、綠草如茵的草嶺岡或是透迤壯麗的紅毛城,都是再新奇不過又充滿詩意的南國風光,既陌生又引人入勝,宛若一幅真臨其境的文人山水畫。有趣的是,村上無羅更以「岳陽樓」比喻「世外莊」,象徵此處乃文人墨客聚集文會之最佳處所。

[上圖]〈江山依稀古蓬萊〉為木下靜涯早年描繪淡水的作品。
[下圖]木下靜涯(前右3)與鄉原古統(前左3)與年輕畫家合影。後排右起村上無羅、郭雪湖、秋山春水、林錦鴻、陳敬輝、蔡雲巖。

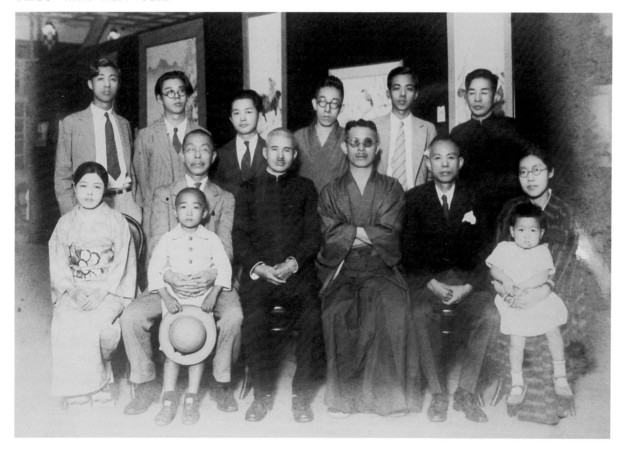

村上無羅在欽羨美景之餘，並未忘記對靜涯古道熱腸的人物性格予以稱道，認為他總是能在「多忙多事」的情況下，既鞠躬盡瘁於地方事務，又悉心照料於畫壇大小，尊稱他為「木下靜涯畫伯」，不僅是淡水街坊的「名物男」（知名男士），同時又是鄉原古統（1887-1965）返日後臺灣日本畫壇的「大御所」（大將軍）。這篇文章發表於昭和十一年（1936），適巧為靜涯半百之年，頗有為其祝壽之意。此外，全文以人物評論之方式進行闡述，對其生平有明確交代，雖有少數地方可能記載有誤，卻瑕不掩瑜，可以稱為靜涯生前最早的一篇傳記。

木下靜涯繪製插圖隨筆〈紅毛城〉。

【關鍵詞】

世外莊

從兩京學藝開始，木下靜涯即以「世外」作為雅號，生涯中使用之印章，亦常見「世外山莊」、「世外莊主」、「世外山人」、「世外庵主人」等印文。靜涯大約於1918年（大正七年）底或隔年初來臺，當時暫居友人處及士林等地，數年後租下淡水街二十六番地樓房，並於1923年（大正十二年）接妻子來臺，此地遂成為他在臺的寓所，兼作畫室。（今淡水區三民街2巷2號）戰後，世外莊數度易主，至今已頹圮不堪，過去雖曾列為歷史建築，然修繕復舊計畫遙遙無期。世外莊依山而築，為19世紀建造之磚牆瓦葺洋樓，據傳為馬偕臺籍學生嚴清華所有，後轉手船商谷五一郎，靜涯因喜愛此地遂予以承租，迄於日本戰敗。返日後移居北九州，九十歲時終於在日本現址購地建屋，仍號「世外莊」。

靜涯早年用印印拓。上至下：如意、世外山莊主、靜涯。

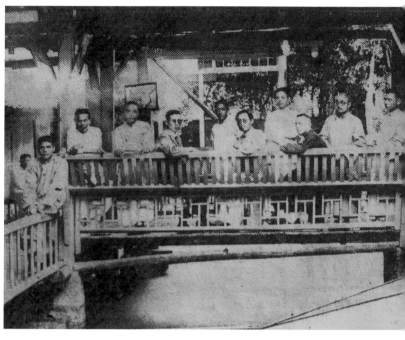

[左圖]
木下靜涯　皷山小景
1930　紙本、水墨

[右圖]
1930年5月，木下靜涯在福建閩侯縣開畫展時所攝。中央坐者為木下靜涯（左）、歐陽英縣長（右）。

[右頁圖]
木下靜涯　蘆雁　年代未詳
絹本、水墨　126.5×41cm
臺北市立美術館典藏

前往中國，藝術交流

　　村上無羅認為靜涯前往京都拜入竹內栖鳳門下，在短短不到二年的光陰之中，已廣受矚目、自成一家，再度返回東京之後，更接二連三地展出作品，被同儕視為「東都畫壇新人」，長期活躍於中央畫壇。來臺定居迄於離臺約三十年之間，靜涯最主要的本業仍為繪事活動，上述他自述經常攜帶速寫簿深入山海之間寫生之事，亦受到無羅的特別記載，除多次前往番地之外，並曾遠赴中國進行寫生旅行，其生活之忙碌直可用「幾無寧日」來形容。靜涯前往中國交流的事情，並未受到臺灣美術史研究者的關注，在此次調查中，筆者已然發現在目前的遺物中，例如當時的相關報導及文件，仍然有部分被完好保存的事實。

　　1930年（昭和五年）5月下旬，靜涯隻身前往福建地方寫生，當時閩侯縣縣長歐陽英曾邀請他與福建畫家舉辦畫展，相關報導刊登於5月23日（週五）的《閩報》之上，並有合影留念。展覽地點位於縣政府

旁之「宜園」，《閩報》的日籍報館館長——中曾根氏亦參與其中。當時到場參展的福建水墨、油畫家甚多，如蕭夢馥、郭梁、郭東洲、王廷聲、何維㴑、陳子奮、楊棲雲、林節等，各自展示「平日得意之作，琳瑯滿目，美不勝收」。當時展間共計六室，靜涯單獨獲得逍遙堂一整間空間，展出櫻花、鯉魚、松雪、蘆雁、驟雨等作。記者特別對靜涯的以下三件作品，進行了有趣的報導：

驟雨及蘆雁、鯉魚，皆中國畫潑墨，盈絹濃淡自分，觀者皆嘆其用筆之神。知中日兩國之畫，固同出一源也。……木下氏所繪〈太魯閣〉與〈白牡丹〉，本市各畫家尤稱其用筆神化不泥古法。

從文章語氣來看，記者對日本畫相當陌生，誤認靜涯畫作為潑墨，然亦對其南畫水墨濃淡的豐富變化、融合寫生及臨摹所營造的生動雅致氣氛，以及用筆出神入化的巧妙，深表讚嘆之意，還當場敦請靜涯提供批評。

此次展覽，堪稱福建當年畫壇大事，從報紙羅列的參展畫家名單來看，陣容相當盛大。其餘如王真、林子白、徐悲鴻、陳人浩、黃錚藩、邱景升、宋君方、王克權、劉抗、李霞、李耕等。當時歐陽英縣長當場揮毫，並邀請靜涯繪製〈宜園圖〉作為紀念，並徵求題詠，賓主盡歡，達到日中文化的實質交流。

有趣的是，在靜涯留置臺灣的舊藏品中，

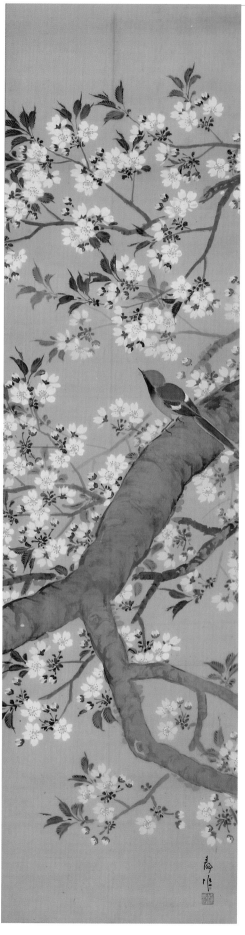

即有一幅陳斌瑤當時在宜園繪製的水墨山水〈扁舟圖〉，題識首行書有「靜涯先生法家教正」等語，可知是用來就教並餽贈於木下靜涯的作品。此外，作為這段交流關係的後續，亦即同年夏日，歐陽英縣長專程來臺並親自造訪淡水世外莊，留贈木下靜涯一件「藝術明星」隸書插屏，作為紀念，可見二人交誼頗為篤厚。同時，歐陽英亦藉此文意表達對這位日籍畫伯大家的崇敬，認為其藝術成就彷若高懸夜空之朗朗明星，照耀著東亞水墨畫壇，成為眾人所翹首企盼的學習典範。

在停留數日之後，靜涯訪問福建的行程順利結束，訂於5月27（週二）搭乘大球丸輪船返回臺灣，《閩報》記者旋即利用其離閩前進行專訪，並於5月26日（週一）的《閩報》上刊登這段專訪內容，可見對木下此次的交流寄以厚望，希望在他離開前表達感想，並給予福建畫家些許建言。靜涯對記者所述之全文內容如下：

余此次貿然來閩，謬承諸君厚情雅愛，不勝銘感！余不過一畫家耳！而大受援助，俾在福州竟得愉快過日。不寧唯是，復賴歐陽縣長等之介紹，得與中國畫家聯絡發表各自作品於一堂，互相研究，對漢畫前

[左頁左圖]
木下靜涯　櫻花
年代未詳　絹本、設色
105.6×35.5cm

[左頁右圖]
木下靜涯　櫻花小雀
年代未詳　絹本、設色
101×26cm

[左圖]
1930年歐陽英遊淡水、訪木下靜涯畫伯並相贈「藝術明星」隸書插屏。

[右圖]
木下靜涯收藏陳斌瑤在1930年作於宜園的〈扁舟圖〉。

47

《閩報》1930年5月26日刊
登的木下靜涯返臺前的臨
別贈言。

途不少貢獻，此實鄙人所引以為榮幸者也。且藝術超越一切事物，無論
社會問題、思想問題及一切感情問題，該藝術均能結成親善關係。故余
甚希望得由此藝術方面，而推進親善關係。況目下正值日本漢畫異常進
步之時，而臺灣、華南各地漢畫，及不能與之並駕齊驅。是則此間藝術
各團體，尤宜益加努力。

若能于此時開催（舉行之意）中日交驩展覽會，以資觀摩，尤為余
所日夕禱盼者也。當此行將離閩之時，謹向閩垣諸君略表謝忱云云。

值得特別關注的是，靜涯除了再次感謝歐陽英縣長及所有參與協助
者之外，他還特別提出中、日、臺三地間強化藝術交流的必要。當時在
場的福建畫家陳子奮及張鏘二人，並曾受鄉原及木下等人在臺北成立的
南畫觀賞會之邀，於1933年（昭和八年）11月初前來臺北鐵道旅館舉辦
聯展，展示二百餘件代表性的作品，強化了雙邊交流及互動關係。

▌東亞文化，搭建橋樑

透過三地之間的重要連結──「漢畫」，亦即水墨畫或文人畫，不
僅得以強化區域間的「合作關係」，更能因此達到人與人、國與國、文
化與文化之間的「親善關係」。他所謂「藝術超越一切事物」的思惟，
展現一種宏觀、包容及大愛關懷的態度，即便語言不通、國情不同、

[右頁圖]
木下靜涯　月下迴塘
年代未詳　絹本、膠彩
128.4×42.1cm
國立臺灣美術館典藏

48

人心各異，透過藝術得以翻越任何藩籬。因此對於此次的實質交流，雖然只是第一步，卻感到頗為滿意，認為此般經由良善而有效的研究、互動及觀摩，「對漢畫前途貢獻不少」，東亞水墨畫或文人畫的現代化及其成功，不是一國一地一人的專屬，而是整體區域的共榮與復興，各種藝術團體必須加倍努力，才能贏得一致的光明未來。

此外，他更分析當時東亞水墨畫及文人畫的現狀，認為相較於臺灣、中國（華南地區）而言，日本漢畫更為進步，如果自己可以擔任文化大使的角色，透過展覽及觀摩，進而推動地區的發展，才是他心目中最熱切盼望的事。雖然他為人謙和客氣，並未真正指出當時臺灣及中國傳統繪畫的弊病所在，不過，一如黃土水1922年在〈出生於臺灣〉一文中批評：「中等以下的家庭室內的裝飾千篇一律！在壁龕或對聯的位置張掛著不值三毛錢的觀音、關公、土地神等印刷畫」等所知，其實是相當地保守而封閉，充斥著模仿與因襲，盡是些了無新意、枯燥無聊的舊事物。換句話說，已然取得重大改革並形塑具現代性價值、意義的日本畫，其成功的歷程，得以成為東亞其他地區傳統繪畫現代化的重要參考。而就自己的角色及身分來說，雖然木下靜涯自謙只不過是一介畫家，卻希望能藉此喚起大家的關注，共同為此文化提升貢獻一己之力。

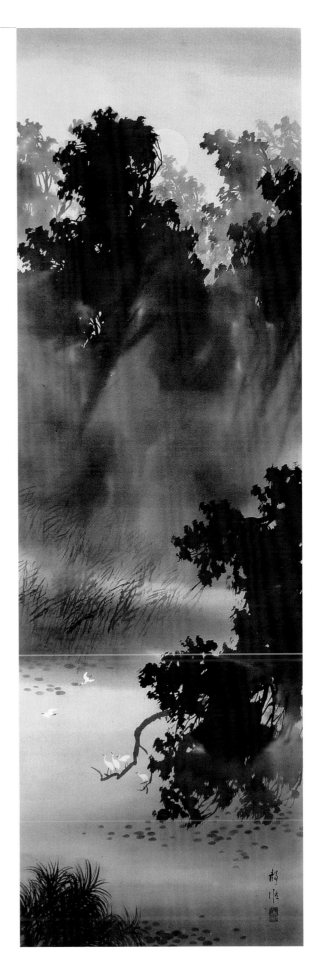

　　從這種角度來說，木下靜涯此次的藝術之旅，一開始雖然只是單純的寫生旅行，卻無心插柳柳成蔭，偶然引發一股東亞文化復興的對話。可以想見，作為其間的溝通條件基本有三：其一是所謂水墨畫、文人畫等東亞地區的共同藝術語彙；其二是身處於不論是地理或文化上都得以連結日中二地的臺灣的特殊地理位置；其三則是當時他正位處促使傳統繪畫走向現代化的至高位置，身負獨特而難以取代的重責

木下靜涯
臺中護國神社全圖
1941

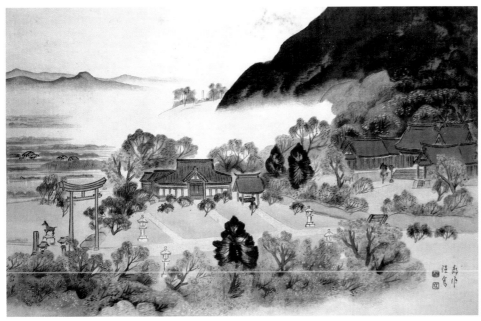

木下靜涯
臺灣護國神社全圖
1944

大任。此外，淡水周遭幽邃清曠、臺灣山海麗景橫生的地理景觀，不僅豐富
了靜涯個人的創作想像，使其畫風自然蘊含跨地域、跨文化的性格；同時，
他也以臺灣作為發展東亞水墨畫、現代文人畫的發聲基地，並透過兼具現代
新意與傳統雅致的融合性書畫手法，贏得臺海兩岸書畫家的讚賞認同，成功
搭建日、臺、中，以及和、漢、洋的藝術橋樑。作為其典範，發揮東亞文化
導師之積極作用，大大跨越了在此之前的身分角色。

三、官展舵手・畫壇良師

木下靜涯自第一回臺展（1927）起即參與東洋畫部的評審工作，並共同策劃了臺灣美術展覽會的創設。在臺展東洋畫部門，木下靜涯與鄉原古統自開展起即為兩大靈魂人物，現代東洋畫在臺灣的發展、對年輕畫家的啟蒙提攜或整體人才的培育，莫不與他二人息息相關。木下靜涯的藝術成就，亦為年輕畫家最重要的學習對象之一。

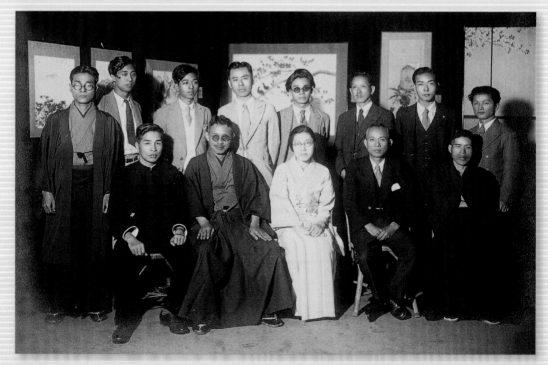

文化自覺，星火燎原

　　隨著日本政府統治臺灣時間的不斷推移，不論是在政治、經濟、法律、民生、資訊或都市發展等各個方面，都具有長足的進步，不過，文化方面的建設就顯得相對薄弱。當時並無美術專職機構，誠如黃土水的慨嘆所見，即便到了1920年代初期，日本已經殖民臺灣超過四分之一個世紀，一般民眾對何謂美術，仍然漠然無知，更遑論藝術家及美術館的存在。社會逐漸便利、資金充斥、消費享受提高，但精神生活貧困、文化涵養低落、思想與行為都嚴重地與時代脫節，一個空有物質而缺乏內在、空有傳統而忽視現代的現狀，要想創造偉大的劃時代成果，只不過是緣木求魚。作為一個轉捩點，黃土水的鬱悶，終於為美術界開了第一聲槍響，自此之後，隨著知識人文化自覺的不斷深化，創造「臺灣新文化」的呼籲與行動，才如星火燎原般地揭開序幕。

　　1927年（昭和二年）年初，一位名為舜吉的人物，開始在當時最大的官方報紙《臺灣日日新報》上投書說：

　　如果回顧一下臺灣的洋畫發展的話，洋畫研究團體大約出現於大正五年（1916）左右，……自此以往的十年間，各式各樣的洋畫研究團體一下子出現，一下子又消失。……光就這樣的情況來說，在臺灣，美術的存在故而變得光明。在這個時間點上，做為昭和新時代的臺灣，以及美術界分水嶺的代言來說，我想，再怎麼樣都需要一個代表臺灣的綜合展覽會。……人類的要求是會改變的。做為新時代的藝術運動而做這

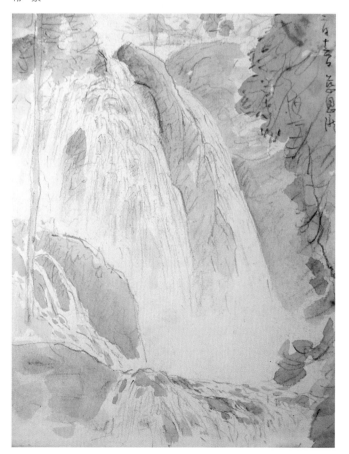
木下靜涯早年速寫冊中瀑布一景。

《臺灣日日新報》1927年10月21日，版5登載第1回臺展最終審查會場一景。包括：後藤會長（總務長官）、石黑審查長（文教局長）及審查員石川欽一郎（左1）、鹽月桃甫（右3）等。

樣的事，不正應該築基於住在臺灣大多數藝術家各自的需求嗎？

　　文中，他清楚地指出，臺灣需要一個與昭和充滿革新氣韻新時代相襯的文化機制，而完成此目標的第一步，必須先設置一個能「代表臺灣」的公共美術展覽會。同時，這個美術展覽會，必須以「本島美術家」的需求為主要考量，而非只是由日本中央指派、照章行事的傀儡機構。

▌籌辦臺展，達成共識

　　此種帶有內視性及自主性意識的批評觀點，很快地就透過媒體傳揚開來，從民間直貫臺灣總督府主管文化建設的部門。事實上，臺灣美術史學者過去在討論有關臺展的開設問題，基本上多抱持強烈意識形態或陰謀論點，認為來自殖民統治者藉以「懷柔」人民的目的所致，不過，這並不是事實。在民間，一如黃土水、舜吉或陳植棋等曾接受現代化啟蒙、對發展

[上圖] 安田半圃　竹雀圖　年代未詳　紙本、設色　28×24cm
[下圖] 木下靜涯收藏的鹽月桃甫〈奔牛圖〉。

現代美術或建構新文化抱持關懷、憧憬的人越來越多，這股力量的匯聚成形，才是真正推動臺展成立的原因。臺展的創設緣起，從民間延伸到官方，在官民之間形成一種「為了及早普及並提升本島美術」的共識，由於輿論力量已然醞釀形成且不斷壯大，臺灣總督府文教局才順應時勢，反客為主地以官方主事、官民合辦的方式加以參與。

根據鹽月桃甫在《臺灣時報》發表有關第七回臺展（1933）時的回憶，可知與總督府並無直接關連：

昭和元年（1926）夏天，於新公園附近的海野商會樓上，大澤臺日社主筆、蒲田大朝支局長、海野氏、鄉原古統氏、石川欽一郎氏、我及其他二、三人在此集會，舉辦了有關臺灣美術展覽會開設的討論會，說起來這就是臺展的緣起。當然，我記得在當時的討論會上是決定由民間設置為其目標的。當時的內務局長、即其後的總務長官木下信氏，關於此問題，他希望是在總督府這邊開設，……以當時的總務長官、現任農林大臣後藤文夫氏，以及首任文教局長石黑氏來主其事，並藉由臺灣教育會承辦的方式，第一回臺展終於被公開的是昭和二年（1927）秋天的事了。

1933年10月第7回「臺展」審查委員在臺北教育會館前合影。前排右起：藤島武二、幣原校長、結城素明。後排右起：陳進、鹽月桃甫、鄉原古統、木下靜涯、廖繼春、小澤秋成。

　　可以知道，在開展前一年的1926年（昭和元年），當時由《臺灣日日新報》副主筆大澤貞吉（1886-？）、《大阪朝日新聞》支局長蒲田丈夫（生卒年不詳）及在臺畫家鄉原古統、石川欽一郎（1871-1945）、鹽月桃甫等人召開會議決定籌辦臺展，並在與民間美術界人士達成共識後，「建議並獲得」總督府經費支援的同意後正式登場。不過，整個協商過程早已在1912-1925年（大正）末年間開始，而且經過了數次的討論。

　　一般認為，木下靜涯自第一回臺展（1927）起即參與東洋畫部的評審工作，然是否為催生者，並無太多佐證資料。以上鹽月桃甫回憶中所謂的「其他二、三人」，是否包含了木下靜涯，並無法得知。不過，根據由臺灣新民報社於1934或1937年出版的《臺灣人士鑑》的記載，得知靜涯「參與策劃了臺灣美術展覽會的創設，作為臺展幹事，為斯界鞠躬盡瘁。自第一回展開始，被推選為東洋畫部審查員至今。」其中，「參與策劃了臺灣美術展覽會的創設」這段話，更斬釘截鐵地證明靜涯為臺展催生者之一無誤。然而，根據二位女兒提供筆者的戰後展覽

1927年10月28日「臺灣美術展覽會號」專題報導中刊有審查員木下靜涯的作品〈風雨〉（右下角）。

目錄，如「木下靜涯展目錄」（赤穗公民館，1976）、「木下靜涯遺作展」（駒ヶ根市立博物館，1989）中的簡歷所見，有關擔任臺展審查員的事，都同樣只記錄了「十五回」，是否在第一回僅擔任幹事，實情如何，必須在此作出釐清。

　　經由筆者再次檢視第一回臺展的相關報導內容，得知木下靜涯的確被記錄為審查員無誤。例如，在《臺灣日日新報》1927年（昭和二年）10月19日刊登的〈臺灣美術展の審查始まる〉一文中，刊錄自前日開始審查的審查員名單，只包含石川欽一郎、鹽月桃甫（西洋畫），以及木下靜涯、鄉原古統（東洋畫）四人；此外，10月28日的「臺灣美術展覽會號」專題報導中，「臺展の役員」欄目下仍明確標出相同的四位審查員名姓，靜涯作「木下源重郎」，該版面還特別刊出靜涯的〈風雨〉一作，姓名旁並標註「審查員」三字。審查員四人亦同時列入總計十八名的幹事名單之中，另外分擔展覽的實際業務。《臺灣人士鑑》所謂「鞠躬盡瘁」的形容，代表靜涯對於展覽之大小事務，莫不與他人同心協力、勞動付出，臺展始能順利展出，並成為開啟振興、繁榮臺灣現代美術大門的鎖鑰。

▌靜涯古統，靈魂人物

　　在臺展東洋畫部門，木下靜涯與鄉原古統自開展起即為兩大靈魂人物，現代東洋畫在臺灣的發展、對年輕畫家的啟蒙提攜或整體人才的培育，莫不與其二人息息相關，在其無私而辛勤的推動、努力之下，終於

1936年3月，鄉原古統離臺回日本前，同人在鐵道大飯店舉行送別酒會。
前排右起：木下靜涯、鄉原古統、未詳、田部善子。後排右起陳敬輝、秋山春水、野村泉月、郭雪湖、蔡雲巖、村上無羅、野間口墨華、佐佐木立軒、加藤紫軒、神島裱裝師。

迎來欣欣向榮的成果。不過，木下靜涯從第一回起直至府展結束的十六回中，不論是擔任審查員或幹事，不僅盡心竭力，更無時稍歇，其貢獻甚或遠較鄉原更大。尤其是在1936年（昭和十一年）3月，鄉原辭去臺北第三高女教職返回日本之後，靜涯擔負的責任更為沉重。換句話說，日治時期的官展後期，亦即自第十回臺展起至於第六回府展結束、離臺之間的十年，可以說是靜涯獨擅勝場的時代。

臺展東洋畫部門，每年同樣邀請二位來自日本母國的審查員參與審查，形成每年固定三位評審的形式，部分畫家如結城素明（1875-1957）、松林桂月（1876-1963）、野田九浦（1879-1971）、山口蓬春（1893-1971）、町田曲江（1879-1967）等人，都有接連二至三次或再次來審查的情況。這些日本畫或南畫宗師，如結城素明、松林桂月、野田九浦、山口蓬春及町田曲江皆曾擔任帝展審查員，地位崇高，聲名如日中天；結城

素明亦曾任東京美術學校教授，野田九浦另為新文展審查員，在當時不僅名重藝壇，更可説是影響力深厚的碩學菁英。很顯然地，木下靜涯力邀這些重量級人物來臺的苦心孤詣，在於一方面借重日本畫大家來臺審查，提高臺展東洋畫部作品的素質及品牌威信；另一方面，則藉此建立極高標準，讓臺灣年輕畫家能更為積極地觀摩學習，用作改進自身尚未純熟畫藝的標竿。目前，仍有幾幅來臺審查日籍畫家相贈的作品存世，例如西畫家和田三造所繪水墨〈靜涯肖像〉（1931）、結城素明〈雙舟圖〉（暫稱，1932、1933或1936）、望月春江〈白菊〉（暫稱，1943）等，這些作品雖屬簡筆速寫之作，卻是這段日臺藝壇緊密交流的歷史見證，同時反映了木下與畫友之間的篤厚情誼。尤其是和田三造的〈靜涯肖像〉一作，難得以瀟灑的文人筆墨，描繪極其少見的西裝正裝打扮，將靜涯清瘦飄逸的身影及意氣風發的神韻表露無遺。

▋文化導師，拓展深度

在前後長達十六年極其辛勞的審查員生涯中，除了每年負擔龐大的審查工作，以及執行開展、閉展等實際業務之外，對於臺展最重大的文化任務，亦即提升臺灣美術水平、改造文化環境等，究竟達到何種成果？具有那些缺失及問題？木下靜涯又如何看待？1937年（昭和12年）1

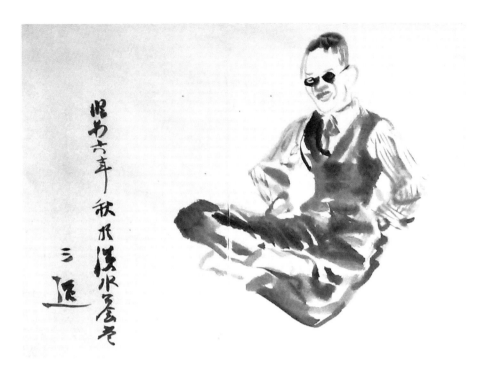

1931年（昭和六年）秋，和田三造繪贈〈靜涯肖像〉（左圖），以及木下靜涯自己題字的畫盒（右圖）。

月，他曾經在《臺灣新民報》上撰寫專文〈世外莊漫語〉，針對上述問題或時人質疑，對已然發展十年之久的臺展日本畫現狀提出通盤檢討。首先，他認為對於剛起步的這株「幼苗」應該更為悉心地培育、呵護，不須過度地苛責、批評；其次，他也承認臺展作品或有模仿日本內地、粗製濫造等問題，但這都是個人態度所致，無法在短期內獲得改善，反之，更重要的是藝術必須用一輩子的時間來提升及經營，建立上述正確觀念是必要的。

言下之意，他希望觀眾及評論者都應該以更為寬容的心態及長遠的眼光，來看待臺展日本畫的整體的發展及其問題。最後，他語重心長地說：

像展覽會參展作品那樣地塗塗寫寫、搽脂抹粉般的作品，只是研究過程中的一種手段、一個階段。研究最好要多方嘗試，只是，最後的目標仍舊是日本畫的精神。亦即，必須是脫離色彩、形狀的入神層次。

由此可知，木下靜涯做為臺展東洋畫部的導師，他一方面熟知其中的不足之處，另一方面卻又不希望揠苗助長、過度塑造，必須在有可為

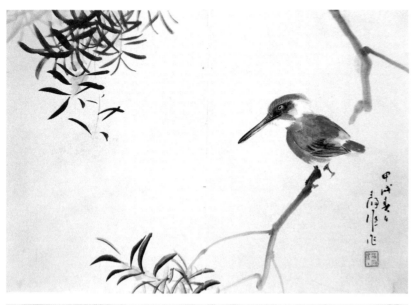

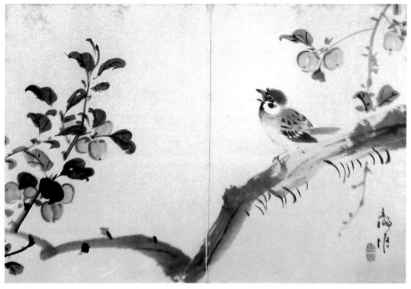

與不可為的兩極中求取平衡。尤其是在不斷研究的過程中，逐漸由形而下的階段邁入形而上的層次，最終始能創造具有時代意義的日本畫精神。換句話說，美術或文化並無法以急功近利的方法被塑造，研究才是提升水平、拓展深度的不二法門，而所謂的進步，亦須經歷不同階段的嘗試錯誤，最後才能獲得成功。

兩年後，在改組過後的第二回府展之際，靜涯再次對日本畫的發展演變問題，提出個人看法。他承認從臺展到府展的十餘年間，所謂「足以引以為傲」的作品實不多見，不僅如此，與東京畫壇相較亦顯得幼稚，究其原因，在於專業畫家的缺乏，業餘或未能全力投入創作為其致命傷所在。即便如此，靜涯對於仍在努力提升中的年輕畫家卻有諸多讚美之詞，認為能透過寫生手法而將臺灣特殊的自然風貌進行描繪，亦是難能可貴之事。從府展開辦之後，諸多畫家已能超越形式上的堆砌、塗抹，逐漸走入其所謂的「入神」階段，在精神性上有突出的表現，甚至進入日本中央畫壇，未來令人期待。他同時剖析，臺灣日本畫的未來發展，一方面雖無古代名作做為學習典範，然而每年自內地前來

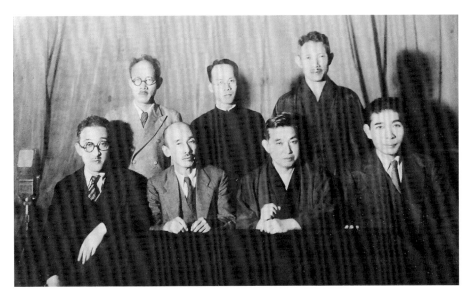

1938年第1回府展審查員合影。前排左起：山口蓬春、中澤宏光、野田九浦、大久保作次郎；後排左起：鹽月桃甫、役所人員、木下靜涯。

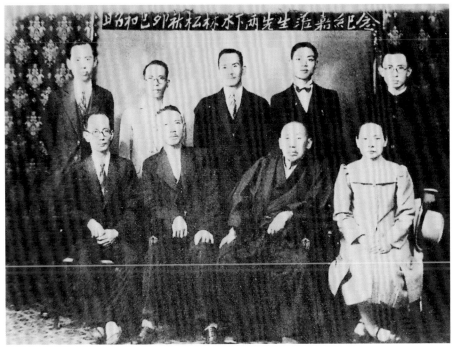

1939年秋天，木下靜涯與松林桂月到嘉義訪問。前排由左至右：張錦燦、木下靜涯、松林桂月、張李德和。後排左起：林玉山、朱芾亭、常久常春、黃水文、林榮杰。

參與評審的畫壇大家，提供不少批評及建言，裨益甚大。此外，他衷心期待總督府能協助舉辦帝展等中央最高等級的作品來臺展出，或經由審查員攜來作品，作為鑑賞觀摩之用。這些建言，尤其是前者，在缺乏藝術專業的種種限制下，對提升臺灣日本畫的水準至關重要，然而，迄於日本戰敗之際，這樣的讜言最後並沒有獲得實現。

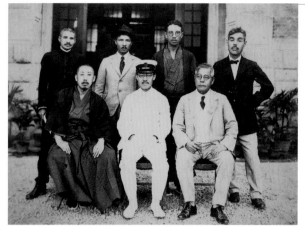

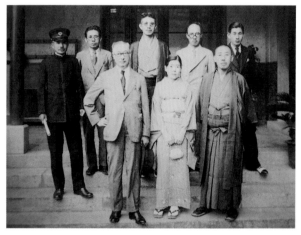

隨著日本治臺進入尾聲，以及戰爭威脅不斷擴大所帶來的緊張情勢，府展在阢陧不安的時代氛圍中一步一步地向前展開。一如上述，木下靜涯作為府展東洋畫部唯一而身兼重任的靈魂人物，事實上應具有無比沉重的壓力。然而，在第五回府展（1942年10月）開展前的一篇報紙訪問稿中，他這樣說：「在內地，我經常聽到，府展作為一個地方展，其充實之處已然成為全國第一這樣的定論，我個人強烈地感到，這是因為本島畫家一般來說都相當認真的原因所致。」

在這段話中，我們很難察覺此時日本已陷入戰爭陰影的現況，作為一位主事者，靜涯卻以極其溫厚、樂觀的口吻，對府展的成就賦予積極正向的鼓勵。廣泛流傳於日本本土、所謂「地方展第一」的說法，一方面是對臺灣畫家辛勤努力的無上肯定，另一方面也是在他戮力經營下得來不易的珍貴果實。

在工作上，一如上述《臺灣人士鑑》對他的描述：「參與策畫了臺灣美術展覽會的創設，作為臺展幹事，為斯界鞠躬盡瘁」所見，在前期他與鄉原古統通力合作、盡心盡力，後期則獨挑大樑、以身作則，對於臺府展的發展無私奉獻，掌握方向；此外，在為人處事上，他更是一位善良體恤、胸襟寬厚及律己勵人的畫壇良師、德性長者。雖然他並未在學校授課，直接受教於他的學生並無多數，然而，在他擔任審查員的十六年間，

基於平實風趣、親切熱心，以及誠懇待人等特質，已然樹立廣受歡迎、令人崇仰的人格典範。村上無羅上述文章曾對其有如下讚賞：

> 木下不但常保有一顆明朗愉快的心執筆作畫，而且日夜不停地，為淡水街公務及畫界人士熱心服務，這種精神真是令人蕭然起敬。

> 尤其是在他悉心的領導之下，作為日本海外殖民的地方美術展覽會而言，府展時期的臺灣美術已不斷自我提升、時刻改進，最後達到傲視群倫的地步，木下靜涯實功不可沒。

▌新舊表裡，文學氣質

作為審查員，在臺府展時期擔當臺灣美術發展領航舵手的角色之外，木下靜涯個人的藝術成就，亦可說是當時學習日本畫、南畫的在臺年輕畫家最重要的學習對象之一。從其早期師承如田中亭山、中倉玉翠、村瀨玉田、竹內栖鳳或川合玉堂等可知，靜涯除在日本傳統流派如狩野派、大和繪或江戶文人畫（南畫）等方面頗有涉獵之外，以接受近

1933年第7回臺展，為歡迎來臺的臺展審查委員結城素明，設宴於江山樓酒家。右起村上無羅、木下靜涯、陳進、結城素明、女給、鄉原古統、蔡雲巖、郭雪湖、陳敬輝、呂鐵州。

[左頁上圖]
1928年第2回臺展審查委員。前排右起：小林萬吾、未詳、松林桂月；後排右起：石川欽一郎、木下靜涯、鹽月桃甫、鄉原古統。

[左頁中一圖]
1932年10月18日，第6回臺展在臺北教育會館評審情形。右起：木下靜涯、結城素明、鄉原古統、陳進。

[左頁中二圖]
1934年第8回臺展審查委員。前排右起：松林桂月、陳進、藤島武二；後排右起：顏水龍、鹽月桃甫、木下靜涯、廖繼春、鄉原古統。

[左頁下圖]
1937年11月於臺北市教育會館，木下靜涯（中立者）視察展覽會場。

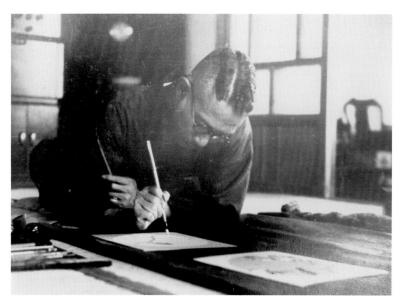

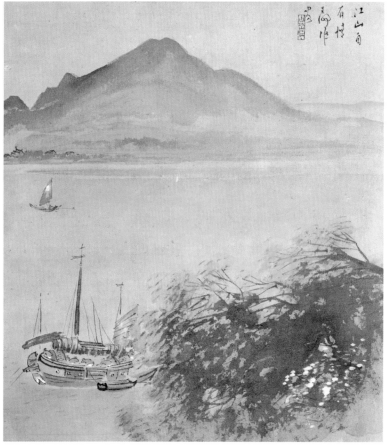

[上圖] 木下靜涯作畫態度嚴謹、精到。
[下圖] 木下靜涯　江山自有情　1930年代　紙本、彩墨　54.5×41cm　秋惠文庫收藏
[右頁圖] 木下靜涯　淡水觀音山　1930年代　紙本、彩墨　180×48cm　秋惠文庫收藏

代日本畫重鎮之圓山、四條派等名家之影響最鉅，其畫風故兼具古典與現代、臨摹與寫生等集大成特質。一如上述對臺灣日本畫、東洋畫壇之建言，他苦惱「看不到古代名作的參考品」、希望「將中央畫壇的代表作借展來臺」（〈臺展日本畫的沿革〉，《東方美術》，1939），他認為藝術創作一方面必須基礎扎實，故而古典學習的經歷至關重要；另一方面又須與時俱進，藉以創造合乎現代人生活經驗的形式內涵。故而，對他來說，新與舊不應兩相排斥，而是互為表裡，此種兼容並蓄、古今共存的繪畫觀，不僅是他過往學習過程在臺府展發展上的一種經驗性再現，同時也是他對日本畫、東洋畫如何面對現代化問題的一種自主性立場，對臺灣戰前日本畫、東洋畫壇影響深遠。

作為審查員，於展覽期間出品的畫作被視為評判標準，甚至成為模仿風從的對象，實無可厚非，此種現象來自於明清以來臺灣美術環境的匱乏，

故而缺乏「足以引以為傲」、相對幼稚之作充斥於臺府展之中，亦是無可奈何之事。就像他在前文中所述：「臺灣的日本畫，實在是靠臺展誕生出來的，……臺灣原來並沒有畫家，……本地的畫家只有裱畫師」，可以知道，明清時代的臺灣，僅有以臨摹餘技餬口維生的民間藝匠或短暫遊歷此地的中國業餘文人畫家，這些人事實上不只不能稱為畫家，更缺乏廣泛的古畫涵養與現代思惟，致使基礎薄弱，必須重起爐灶。即便如此，在臺日本畫或東洋畫畢竟與日本或中國不同，無法僅停留在移植階段，亦即誕生之後如何尋求獨立、拓展，是否必須反映在地精神、樹立自我風貌，或者如何回應更大的世界美術潮流等，已是近在咫尺的時代課題，其難度亦遠遠超過靜涯在日時期的所知範圍。

從1918年（大正七年）偶然來臺、擇居淡水，迄於第一回臺展開辦（1927）的十年之間，木下靜涯的創作活動甚為忙碌，曾多次前往臺灣高山及中國旅行寫生，畫風及主題漸有改變。勤奮努力之外，其清新脫俗、功夫扎實的繪畫特色，已逐漸建立個人風貌，不僅贏得本地觀眾青睞、獲致藏家喜愛，更在1923年（大正十二年）迎來在臺繪畫生涯的第一個高峰，接受臺南市委託製作繪卷，呈獻給裕仁皇太子殿下，可見其畫名早已遠播臺灣南北之事實。不過，這十年間創作的作品可能因年代久遠之故，鮮少被保存下來，

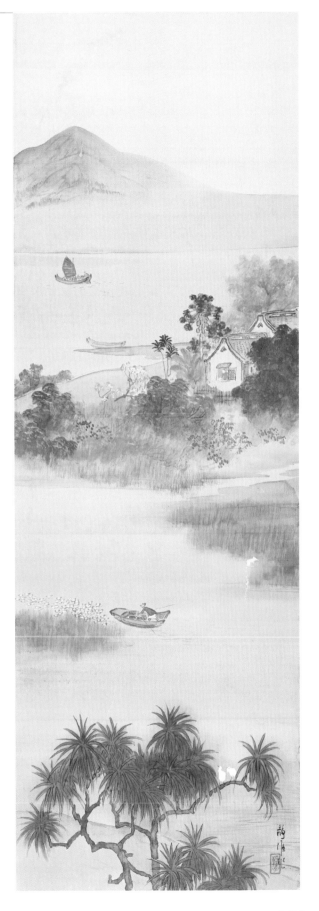

木下靜涯
不二昇龍之圖　1964
絹本、設色　28.2×35.3cm
私人收藏（徐曼淳攝）

致使來臺初期創作的面貌不甚清楚。村上無羅在前引文章中曾說：「像
他這般有為的青年畫家，就這樣地羈留在臺灣這塊偏僻的土地上，對他
而言，對日本畫壇而言，都是一件非常可惜的事。」他認為：「若是他
當年能夠繼續在中央畫壇上活躍，那麼或許今天的他，已經是名滿全國
的一代畫宗了。」字裡行間，展現為其屈居臺灣一島抱屈，同時也對他
早年的優異才華表示崇仰之意。

　　然而反過來說，臺灣的日本畫、東洋畫壇卻因為在其個人及與鄉
原二人的合力灌溉下，「才能有今日的盛況」、「是一件值得慶幸的
事」。意思是說，二人一方面在官展上發揮導師般的引領作用，另一
方面又結合同好，分別於1926年（昭和二年）及1930年（昭和五年）籌
設「日本畫協會」（隔年改名「臺灣日本畫協會」）及「梅檀社」（前
者為日籍畫家專屬團體，後者則日、臺籍皆有）、參與「六硯會」，致
力於東洋繪畫之創作研究、觀摩交流及教育推動等，藉以廣植人才並提

振風氣。畫會活動相當多元，包括研究會、寫生會、平常聚會、揮毫會、講習會、移動展等。除村上無羅外，當時受其影響啟蒙的日、臺籍畫家甚多，如秋山春水、野間口墨華、井上一松、宮田彌太郎、林玉山、郭雪湖、陳進、潘春源、林東令、呂鐵州、陳敬輝、徐清蓮、蔡雲巖、林雪州等，最後不僅成為臺府展東洋畫部的常勝中堅，日後更開枝散葉，成為獨當一面的畫壇新秀。

村上無羅另外針對其畫風進行系統分析，認為木下靜涯早年畫風雖屬圓山四條派，但精確來說，更該是「以京都風精煉技法為繪畫的基本方針」，呈現一種典雅細緻、明確幹練的藝術風格；同時，他更認為從木下臺展展出作品的題目亦可知道，具有「處處洋溢著詩情畫意」的文學特質，其中又以描繪淡水景物尤佳：

1934年5月6日，栴檀社於教育會舉行展覽會。下排右起：陳進、市來シオソ，井上重人、鹽月桃甫、臺展官員、鄉原古統；立排右起：陳敬輝、秋山春水、木下靜涯、野間口墨華、呂鐵州、村上無羅、郭雪湖、蔡雲巖。（藝術家出版社提供）

木下最喜愛的、繪畫最多的、又最多佳作的，當是取材自淡水的景物吧！雨過天晴的觀音山、相思樹林中遠眺的帆船……。一般人認為，木下取材自淡水河流域的作品中，有著相當多的佳作。但是，其實他取材自大屯山、新高山（玉山）、阿里山和太魯閣等地的某些山上作品，卻更勝一籌。另外，他在番界寫生的作品中，也有不少的傑作。在這些作品中，花鳥和風景的出現，常是一起的，我認為主要原因是取材環境的影響。

他認為木下描繪臺灣高山景色、特殊植物及鳥類之作，遠較淡水主題更為傑出，並例舉第一回臺展的審查員出品之作〈日盛〉（P.99）及第五回栴檀社展的〈新高遠望〉、阿里山石楠花小鳥等作，認為尤其能將本島特有的南方色彩彰顯出來，並將他界定為「以四條派的畫風，描繪本島的風情景色，是畫壇中獨一無二的人物。」

村上此種見解相當精闢而正確，深入分析木下靜涯在臺創作的數年之間，已進入「地方化」的階段，一方面保有日本近代南畫的文人抒情詩意、圓山四條派精煉流暢的寫生功夫，以及臺灣地方色彩的兼容並蓄，進而形成卓越出眾的個人風格。在表現手法上，他認為木下兼採「墨繪」、「墨線淡彩」及「極譜彩」等三種方法。在墨繪

類型中，大量運用被稱為「待水」的技法，亦即一種利用墨暈渲染以呈現濃淡明暗之技法，適合用來表現雲水風雨等天地萬象，突顯其中的詩情畫意，並將「潤」的視覺效果發揮到淋漓盡致的境界。第三種「極譜彩」，大致等同於現在所謂的重彩畫之意，主要是運用鮮艷奪目的礦物性顏料來描繪，雖然運筆流暢，但對村上來說可能太過於華麗，因而缺乏繪畫所需的「根本精神」。

如果我們以臺府展黑白圖錄中的展出作品來說的話（部分難以判定原作是否為彩色），第一種墨繪類如〈風雨〉（第一回臺展）、〈大屯雨霽〉（第二回臺展）、〈雨後〉（第三回臺展）、〈靜宵〉（第四回臺展）；第二類如〈砂丘〉（第四回府展）、〈豐秋〉（第五回府展）；第三類則如〈日盛〉（第一回臺展）、〈立秋〉（第四回臺展）、〈耀日〉（第五回臺展）等，分布仍屬均勻，可見其多元興趣。在這些具有啟發性的示範作品中，與鄉原古統繁密複雜的畫風具有顯著的差異，不論是墨繪或淡彩，皆能巧妙呈現靜涯清新典雅、流暢細緻的個人特質。墨繪作品多作淡海港岸、大屯山麓等處煙霞變幻、自然奇趣之景緻，深具抒情、閒適及寫意之文學逸趣；華麗重彩之手法多運用在表現南國花鳥作品之上，帶有新奇浪漫的異國情調，反映出他針對不同主題採取不同表現手法的別出心裁。（圖見 P.73~75、93、99、101、103）

村上無羅個人最為傾倒的主題，亦即取材

【關鍵詞】
地方色彩

　　由於臺府展的開設，乃參考日本母國的官辦展覽如帝展、新文展而起，如何擺脫對日本中央畫壇的依賴及模仿、關注臺灣自身的需求，提升殖民地臺灣美術之地位，頓時成為總督府及藝壇有識人士關切之課題。為達此目的，「發揮本島藝術特色」成為社會共識，並在「對抗內地」的意識下，逐步走向形塑「地方色彩」（Local Color）之途徑。南畫家松林桂月曾來臺參與評審，他呼籲發展本地特色、形塑自身的「鄉土藝術」，無須摹仿日本其他地方。數年之間，藝術家對於如何展現臺灣風土民情已獲致不少成果，甚至出現「臺展型」之風格。然而，隨著形式僵化及缺乏「時代性」問題的日益嚴重，原本作為臺灣文化建構動力的「地方色彩」，亦逐漸失去光芒。

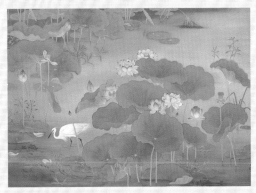

林玉山　蓮池　1930　膠彩　146.4×215.2cm
國立臺灣美術館典藏

自大屯山、新高山（玉山）、阿里山及太魯閣等臺灣高山景觀，的確是木下靜涯來臺後致力於全島寫生之後的最新成果，正值接近五十歲、畫業攀登人生頂顛之時。以第八回臺展（1934）審查員出品之作〈番山將霽〉一

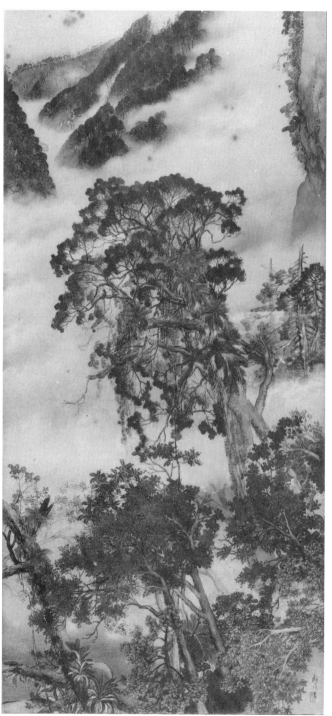

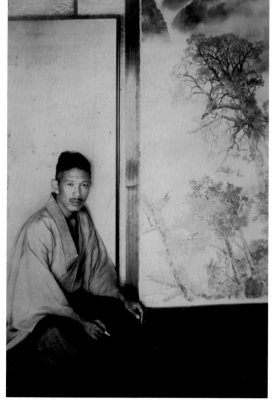

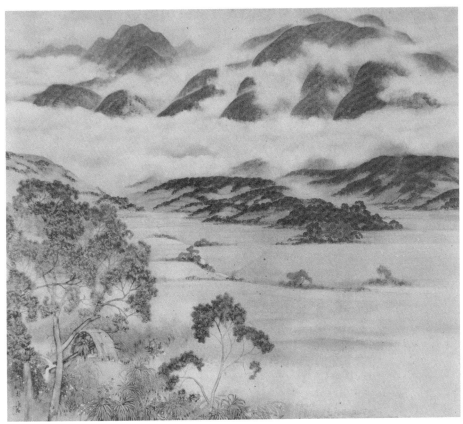

[左頁左圖]
木下靜涯　番山將霽
1934　膠彩　第8回臺展作品

[左頁右上圖]
1934年，木下靜涯發表在
《臺灣日日新報》關於臺展的
報導。

[左頁右下圖]
1934年，木下靜涯攝於淡水
畫室〈番山將霽〉作品前。

木下靜涯　大屯雨霽　1928
膠彩　第2回臺展作品

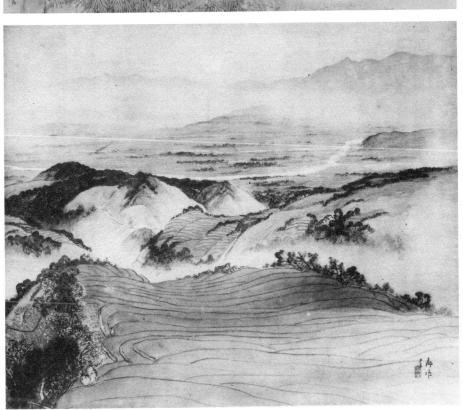

木下靜涯　豐秋　1942
膠彩　第5回府展作品

木下靜涯　立秋　1930
膠彩　第4回臺展作品

作來說，可以見到他意欲將墨繪小品中的寫意抒情，與深奇開闊的大地山河寫生相互結合，寓雅緻於雄渾之中，寄清新於壯麗之外，達到情景合一、物我交融、出入古今的最高境界，一如前述《閩報》對其作品〈太魯閣〉直以「用筆神化、不泥古法」的稱譽所見般，已然超越村上無羅所謂設色華麗、適足阻礙情韻精神表達的批評，達到縱橫自若的藝術層次。

這件作品在寬3尺、長6尺的巨大絹本畫幅上，描繪中央山脈北部入口處那哮部落（Lahau，今烏來鄉信賢村附近）的壯麗山林，在乍雨還晴的濕潤氣氛中映照著依稀天光，畫面中央繪有高聳入雲的參天椎木，其上群山跌宕起伏，若有似無的載沉於茫漠雲海之中，恍若瀛洲仙界般的人間祕境。這幅畫，不僅是其創作高峰期之代表作，對木下靜涯來臺之後的繪畫生涯來說，更具有相當重要的意義，他說：

今年，我已經放棄顏色的塗寫，轉而致力於線描的表現。對我來說，是一種全新的嘗試。轉向線條表現一途，就意味著再次成為南畫之形式。因為我過去學習南畫，是從寫生開始的，因此我想在運筆上以南畫形式來表現較為有趣。就連（橫山）大觀畫伯近期也轉向淡彩的南畫風格啊！尊重墨色，是東洋畫的精神所在，線條是東洋畫的生命。南畫的點苔、沒骨法等有趣之處甚多，南畫仍該說是東洋畫的不二法門。我也認為，對過去未能深入研究南畫的事感到遺憾！

藝術家書友卡

感謝您購買本書,這一小張回函卡將建立
您與本社間的橋樑。我們將參考您的意見
,出版更多好書,及提供您最新書訊和優
惠價格的依據,謝謝您填寫此卡並寄回。

1. 您買的書名是: _____

2. 您從何處得知本書:

☐藝術家雜誌 ☐報章媒體 ☐廣告書訊 ☐逛書店 ☐親友介紹

☐網站介紹 ☐讀書會 ☐其他

3. 購買理由:

☐作者知名度 ☐書名吸引 ☐實用需要 ☐親朋推薦 ☐封面吸引

☐其他 _____

4. 購買地點: _____ 市 (縣) _____ 書店

☐劃撥 ☐書展 ☐網站線上

5. 對本書意見: (請填代號 1.滿意 2.尚可 3.再改進,請提供建議)

☐內容 ☐封面 ☐編排 ☐價格 ☐紙張

☐其他建議 _____

6. 您希望本社未來出版? (可複選)

☐世界名畫家 ☐中國名畫家 ☐著名畫派畫論 ☐藝術欣賞

☐美術行政 ☐建築藝術 ☐公共藝術 ☐美術設計

☐繪畫技法 ☐宗教美術 ☐陶瓷藝術 ☐文物收藏

☐兒童美育 ☐民間藝術 ☐文化資產 ☐藝術評論

☐文化旅遊

您推薦 _____ 作者 或 _____ 類書籍

7. 您對本社叢書 ☐經常買 ☐初次買 ☐偶而買

藝術家雜誌社 收

10644 台北市金山南路(藝術家路)二段165號6樓
6F., No.165, Sec. 2, Jinshan S. Rd. (Artist Rd.), Taipei 106, Taiwan
TEL：(02) 2388-6715　FAX：(02) 2396-5707

姓　　名：＿＿＿＿＿＿＿＿＿＿＿＿　性別：男□ 女□ 年齡：＿＿＿＿＿

現在地址：＿＿＿＿＿＿＿＿＿＿＿＿＿＿＿＿＿＿＿＿＿＿＿＿＿＿

永久地址：＿＿＿＿＿＿＿＿＿＿＿＿＿＿＿＿＿＿＿＿＿＿＿＿＿＿

電　　話：日／＿＿＿＿＿＿＿＿＿　手機／＿＿＿＿＿＿＿＿＿

E-Mail：＿＿＿＿＿＿＿＿＿＿＿＿＿＿＿＿＿＿＿＿＿＿＿＿＿

在　　學：□ 學歷：＿＿＿＿＿＿＿＿　職業：＿＿＿＿＿＿＿＿＿

您是藝術家雜誌：□今訂戶　□曾經訂戶　□零購者　□非讀者

客戶服務專線：**(02)23886715**　E-Mail：**artvenue1975@gmail.com**

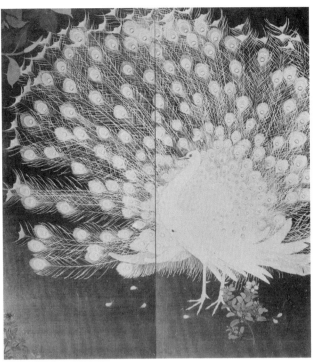

[左圖]
木下靜涯　耀日（二）
1931　膠彩　第5回臺展作品
[右圖]
木下靜涯　耀日（一）
1931　膠彩　第5回臺展作品

　　這段話出自第八回臺展前夕報紙記者的訪問，對正積極而深入研究南畫表現的木下靜涯來說，正是他企圖將日本、臺灣及中國等不同繪畫流脈加以統整，進行一種跨地域、跨文化思惟再造最為成熟的時刻。他認為東洋畫最重要的核心在於線條，筆墨表現或苔點、沒骨畫法等具有真正抒情達意的功能，是傳達東方精神、生命力最至關重要之處，寫生、寫形或自然再現等，雖然無法全然漠視，但「並非繪畫的全部」（〈東洋畫鑑查雜感〉，《臺灣時報》，1927），亦非南畫最終追求的目標。

　　木下靜涯再次運用南畫以墨為主、淡彩為輔的手法，並藉由動態橫生的雲煙變化、椎木、羊齒植物及碧綠水潭等等，來表現深山之中難以言狀的「悽愴氣氛」。看似怪異的「悽愴氣氛」一詞，事實上帶有相當複雜的意義內涵，代表天地萬物之間強大又難以逃脫的魔幻力量，荒寒卻充滿生機的衝突可能。這種情境氣氛，正可說是南畫家應該追求的美學境界，在蕭條澹冶中陶鑄真情，在自然天成中抒放本性，故而，我們可以說，透過對南畫傳統的重新體認，象徵他在自我探索、不斷返視的歷程中，再次在東方繪畫精神性的發掘中建構自身的文化認同，正因為此種認同，才召喚他逐漸走向跨地域、追求跨文化藝術境界的壯舉。

[左頁、右頁圖] 1935年4月11-12日，木下靜涯於阿里山寫生速寫《煙霞伴侶》帖。（私人收藏）
本頁上圖為〈雲霧中的阿里山〉，下圖為〈從鹿林山莊遠望鹿巒〉。

77

▌根繫母國，輻射東亞

　　事實上，對於此種氣氛的感悟，並無法透過日本母國經驗的複製，完全是一種對臺灣自然景觀認知的全新建構，不論是充塞於天地之間的「陽春之氣」、「烈日灼熱」或「花卉鳥蟲」無一不可入畫，故而「畫材豐富」是臺灣最引人入勝之處，尤其是進入山地。他說：

　　進入番地，風物頓時丕變。海拔萬尺，雲海現於腳下，鳥聲聞於澗底。帝雉作為世界珍禽名聞遐邇，山雞、山娘、竹雞以及多不勝數的稀有小禽，穿梭於林木之間。……石楠花或流淌於腳下的雲海。——摘自《臺灣時報》，1934

木下靜涯在臺時著西裝的身影。

　　我們可以說，此時的木下靜涯，在歷經十餘年臺灣在地生活的經驗積累，以及擔負臺灣美術發展成敗的重責大任等雙重洗禮，藝術創作已然跳脫過往作為流派傳人的侷限，進而進入到大開大闔的層次，為以臺灣為中心，一方面朝向日本母國體系的聯繫，另一方面又面對東亞區域文化的輻射。他所在的位置，已今非昔比，而是深具挑戰意義及時代使命的文化大業。木下靜涯在當時臺灣或東亞美術板塊中具有如此重要的地位，必須在這種角度及框架中始能被清楚看見。

　　作為一位臺灣藝壇導師、身負承先啟後使命的日本畫家，或東亞文化的現代化先鋒，木下靜涯的身分既複雜且多元，然而，作為此種複合身分的精神核心，卻是他不斷超越自我的藝術觀念。他當時在藝術界致力推動的工作，事實上不僅如此，除親力親為地擔任臺府展審

查及幹事工作、經常前往各地寫生創作之外，他不僅活動力十足，以個人或與他人合作的方式，將足跡擴及臺灣南北各地。透過舉辦展覽、組織畫會、揮毫示範等進行美育活動，並多次為《臺灣日日新報》、臺府展圖錄、《朱轎》、《臺灣警察時報》、《あらたま（璞）》(P.80)、《新南土》(P.81上圖)等報章媒體繪製封面、內頁，或提供畫作刊登。

　尤其，在展覽活動方面相當頻繁，除每年臺府展期間提供大型作品展出之外，首次來臺時即於臺北、臺南舉辦聯展；擇居淡水之後，不論是平地或高山，靜涯更經常外出寫生並籌劃展覽展示最新創作成果。按目前報章記載所示，依時間先後順序分如：西尾商店的小品展（1921）、新竹俱樂部（1923）、總督府博物館（1925）、海野商店（1926）、竹之家料理店之揮毫訂購會（1928）、福州宜園之日華交流展（1930）、新竹公會堂個展（1930）、總督府博物館之臺灣日本畫協會第一回展（1932）、臺南小品展（1941）、赴廣東之日華親善會畫展（1943）等，展出地點遍及臺灣北中南各地及福建、廣東，個展或重要聯展幾乎以每兩年一次的頻率進行，並不能說是多產的作家。遺憾的

《あらたま（璞）》在1932-1934年（昭和七至九年）間封面圖登載木下靜涯作品。上排左起：大屯乍雨（1932年6月）、新高遠望（1932年8月）、古厝（1933年4月）；下排左起：山雨將來（1933年8月）、淡江飼鴨（1934年8月）等。

是，這些規模大小不一的展覽，並沒有留下足夠的作品圖像、畫評文獻或展出目錄等紀錄，難以釐清其實際面貌。因此，目前對於木下靜涯來臺後繪畫創作問題的討論，主要仍以臺府展圖錄、

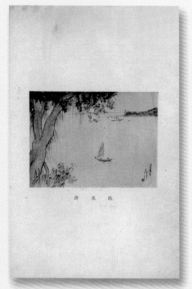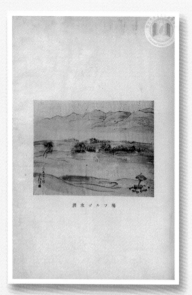

［上三圖］《新南土》中登載木下靜涯的文章及作品，包括〈新南土淡水閒話〉、〈淡水港〉、〈淡水高爾夫球場〉。

［右下圖］1935年6月17日，始政第四十回紀念繪葉書（明信片）一套三張，其中一張由木下靜涯所繪。（池宗憲收藏提供）

零星的出版品影像，以及極少數可以確認的早期原作為參考根據。此外，根據1976年（昭和五十一年）《木下靜涯展目錄》所附略歷可知，靜涯在臺近三十年的生涯中，除上述創作及展覽活動外，另曾為臺灣總督府製作「郵便三十年紀念繪葉書」、為臺灣神社及建功神社「奉額」（牌匾揮毫）、接受總督府、臺中神社（參見P.51上圖）、州廳、臺北帝國大學及全島學校講堂等處之委託進行作品展示，熱中參與地方事務，並致力於文化下鄉及地方美術教育等推廣工作。

四、烽火臺海·輾轉失途

1945年7月二戰結束，日本戰敗，8月15日日本政府向聯合國盟軍宣告無條件投降，在臺日本人被遣返日本本土。1946年4月最後一波日僑強制遣返潮中，包含了木下靜涯及其五位女兒。木下靜涯從1932年起即擔任淡水街協議會會員，後因主持長達十六年的臺府展事務，離開臺灣時被推舉為遣返團團長。在近三十年的旅臺光陰中，木下靜涯究竟創作多少作品，其後流落何方？目前又有多少作品存世？詳情皆不得而知。對其在臺創作生涯高峰時期的藝術成就，僅能透過臺府展圖錄作品來加以理解。

[右頁圖]
木下靜涯　江際一景（局部）
年代未詳　水墨　28×25cm
創價文教基金會藏

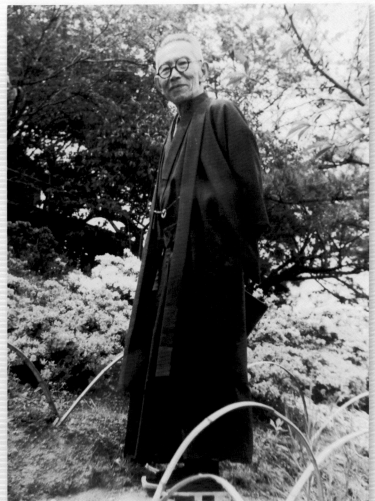

著長裝和服的木下靜涯，晚年漫步在小倉住宅花木扶疏的園林中。

畫壇風波，在野挑戰

隨著二次大戰戰敗局勢的漸次分曉，日本殖民政府治臺五十年亦步入尾聲，和當時所有客居臺海或灣生的日本人一樣，木下靜涯及其家人在毫無心理準備的狀況下，被迫拋棄一切資財所有，離開他辛勤耕耘、戮力奉獻的臺灣畫壇，以及擬作永住之所的淡水世外莊。日人治臺最後十年的臺灣畫壇，就像臺海局勢即將掀起滔天巨浪般地極不平靜，主要是在臺展將屆第十回之際所燃起的一股改革論爭，針對展覽內部審查機制及運作方式提出猛烈質疑，又以對石川欽一郎組織一廬會及其學生長期獲獎的批評最為相關。1935年（昭和十年）7月，由松ヶ崎亞旗、松本光治、染浦三郎等三人代表臺灣美術聯盟，向臺展主腦提交改革意見書，要求對積弊叢生的情況提出解決方案。（《臺灣日日新報》，1935.7.16）

由於顧及審查員與得獎者之間可能存在的裙帶關係，臺灣美術聯盟建議僅邀請日本內地來臺的名家負責審查，在臺審查員可列席參與並

石川欽一郎的簽名與肖像。
（藝術家出版社提供）

享有發言權。臺展當局為表示善意，特別舉辦座談會讓藝術家各抒己見，藍蔭鼎及臺陽美術協會創始成員立石鐵臣、楊佐三郎等人都連袂出席，不過，最後並未立即採取行動回應兩大在野團體成員的提議。數日之後，臺展西洋畫部另一位審查員鹽月桃甫即撰文回應。他說：

> 他們為了期待臺展更加改善，很有誠意地堂堂發表對臺展改組問題的意見。……事實上，要求臺展進步第一個條件，就是要求作品進步。作品要進步，首先畫家的素質當然很重要，……只有靠臺展諸位畫家拼命地努力精進，才能解決臺展目前的諸多問題，這是我的看法。（同上，1935.7.25）

鹽月語重心長地道出問題癥結所在，與其說評

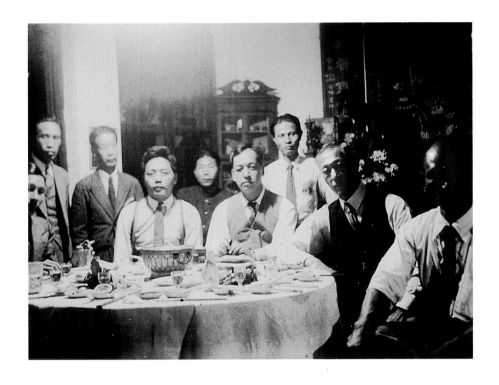

1933-1935年，楊佐三郎（即楊三郎）於自宅宴請畫壇人士。前排坐者右起：鹽月桃甫、藤島武二、梅原龍三郎、楊三郎、顏水龍；後排立者右起：陳澄波、洪瑞麟、立石鐵臣、李梅樹。（藝術家出版社提供）

選不公，毋寧更該說是畫家自身的水準不足所致。他認為臺展應該逐漸走出對日本的依賴，未來應完全由臺展畫家來擔任，藉以發展「具有獨特色彩」、「在地方上自然地成長」的臺展模式，才有其意義。

問題癥結，各家意見

當時，同樣擔任東洋畫部審查員的木下靜涯，雖然沒有直接撰文回應，不過其立場及看法應該與鹽月相當接近。在撰成於兩年後（1937）的前引〈世外莊漫語〉一文中，他才首次回應這個問題：

現在日本畫的發展如何？這樣的問題經常成為話題，尤其是臺展的日本畫在進步中還是退步了？臺展的改組問題，或者畫壇的覺醒等等，種種議論都出現了。然而令人遺憾的是，迄今還沒有榮幸拜聽到讓我打從心底真正佩服的卓越見識。批評家只是毫無責任地、不分是非地說，臺灣畫家什麼時候才會成為偉大的人物呢？這就是臺灣美術界的現狀。

木下靜涯　無題　年代未詳
紙本、設色　28×25cm
創價文教基金會藏

　　這段話語是目前僅見木下最為強烈的意見表達，他通常鮮少議論是非、道人長短，亦不太公開表述個人立場。然而，對於社會上或美術界頻頻出現倒果為因、似是而非的言談，實在無法坐視，因此才會以這種拉開時間、距離的方式來加以回應。他最關心的，仍然是在臺日本畫界作品無趣、程度不足的問題，多數畫家僅知「模仿日本內地展覽會的作品，或粗製濫造」，為參展或得獎而努力，缺乏創作者的自覺或反省，故而鼓勵後進透過不同研究，循序改善上述諸種缺失。對於他個人或鹽月來說，臺展發展遲滯的問題癥結，在於藝術家作品的良莠不齊，而非審查員或審查機制不公的問題。一如上述，他亦堅信日本內地來臺審查員的批評意見及觀摩效果，是提升臺展整體素質最重要的關鍵，間接而某種程度地回應了松ヶ崎亞旗等人的改革要求。

藝術評論家林錦鴻1959年7月
23日筆下的裸女速寫。
（藝術家出版社提供）

　　歷經十年之久的臺展，或許一如諸多畫家的批評，停滯不前的情況確實引人擔憂，然而一如鹽月及木下二人的回應所見，內部統整，尤其是思惟理念上的往來溝通，已成為其面對未來最刻不容緩的課題。事實上，臺展改組的起因來自於1935年在東京中央畫壇發生的帝展改革論爭，有如天搖地動般的人事更迭，情形嚴重到被評論家林錦鴻比擬為「陷入未曾出現過的混亂狀態」，間接對臺灣造成極大的震盪效應。（〈對昭和十一年度臺灣美術界的希望〉，《臺灣新民報》，1936）。林錦鴻將昭和十年臺展改組的意見論爭，逕稱為「無謂的犧牲」，並認為該年為日臺兩地美術界最為坎坷、災厄的一年，而鹽月、鄉原及木下三人正處於此種激進危急、備受挑戰的時代巨浪之上。

　　根據鄉原古統的回憶，當時未獲入選的畫家幾乎每日到總督府遞送抗議書，以「蜂擁而至」的語彙來形容也不為過，直言批評木下及鄉原等人「不能理解我們的作品」。這些自稱畫家而未能入選者的作品如何？從鄉原「或有從上海出版的廉價書中，摹仿其四君子圖等，更有很多達摩一筆畫。這還算是不錯的，還有些滿滿地塗了大雅箋紙（畫仙紙）也送過來，實在無法忍受」（〈臺灣美術展十週年所感〉，《臺灣時報》，1936）的描述可知，其程度之低劣實可見一斑。當時，發展臺展自身的權威或所謂的「地方色彩」已是官民共識，故而在評審上亦有多方考量，借重日本內地前來的名家意見及審查標準，作為提升臺展自身的美術水平及主體價值，已是刻不容緩之事。對於各種反彈、謠言及新聞炒作，形成「議論紛紛、聒噪不安」的局面，只能理性勸說、動之以情或暫作壁上觀。

　　誠如來臺評審第一回府展東洋畫部的審查員野田九浦所述：「住

在淡水街上的木下靜涯，經常指導、協助日本畫畫家們。不過，臺灣日本畫整體的傾向，是與文展日本畫的認真的方向契合發展的」（《東方美術》，1939.10），日治時代晚期東洋畫／日本畫的處境，伴隨著臺展改組的批評聲浪，的確掀起不小波瀾，然而，不論木下靜涯如何苦口婆心地全力指導，整體上仍無法跳脫模仿帝展系畫風趣味，以及過分注重枝節餘技之框限。針對此問題，栴檀社年輕成員宮田彌太郎曾撰文分析個中原委，他認為大多數臺灣畫家為求入選，一味地跟隨帝展派畫家的品味，「未能專心研究從純粹認識源起的創作，而只管墮入模仿外表的形體」，作品空有絢爛技巧，卻空虛至極。（〈臺灣東洋畫的動向〉，《東方美術》，1939）數年之間，由改組問題引發整體作品內涵空洞化現象的危機，已躍然紙上。他認為主要的原因在於：

　　在臺灣如此沒有美術指導者，又缺乏傳統歷史的地方，相對地，自然環境中卻充滿了地方性特殊題材，畫家卻不去思考如何描寫，只是像這樣缺乏反省地模做帝展的次級作品，一昧守著盲從的立場，實在是令人徒然嘆息！（同上）

[左圖]
1938年，第1回府展圖錄採用木下靜涯的花卉作品當封面。

[右圖]
1942年，第5回府展圖錄採用木下靜涯的花卉作品當封面。

　　宮田的批評及建議方向，雖與木下靜涯不甚相同，但結果卻殊途同歸，亦即作為古典學習不足之彌補，臺灣畫家更應致力於地方環境之取材，與木下所謂「畫材豐富」為臺灣最大利器的說法如出一轍，積極思考如何活用，始能跳脫模倣困境。

▌臺展改組，府展誕生

　　1938年（昭和十三年）臺展歷經改組，府展體制在妥協中誕生，此時已進入戰爭一觸即發的多事之秋，國家意識高漲，精勤團結一致對外，藉以肩負聖戰使命，必須將個人榮辱拋諸腦後，成為擁護、創作聖戰美術的時代尖兵。不過，私淑木下靜涯的畫家蔡雲巖卻認為，某些人抱持描繪戰爭畫面始能提振國民精神、鼓吹皇民意識的說法其實大錯特錯，更為重要的是「精神」傳達問題，不論是風景畫或風俗畫，都可以適切表現緊張的時局色彩或時代精神，對一昧鼓吹戰爭畫的繪製表示不同看法。（〈近代東洋畫的考察〉，《臺灣遞信》，1939）蔡雲巖強調作品必須傳達「精神」的說法，與木下上述「日本畫的精神，亦即必須是脫離色彩、形狀的入神層次」的言論具有異曲同工之妙，可以見到受其思想影響的軌跡，即便戰爭在即，仍然堅守著以藝術為本位的立場。

　　進入戰爭時期，與創元美術協會過度積極投入戰爭畫或聖戰美術創作、展覽的態度相當不同，木下靜涯雖然和其他藝術家一樣，不能免責地對「彩管報國」政策予以支持，同時透過捐獻畫作來提振民心、儲備戰時所需，並進行日

蔡雲巖　齋堂　膠彩、絹
1941　168×142cm
臺北市立美術館典藏

華親善繪畫展等工作；不過，他府展時期的作品，並沒有明顯反映戰爭
或激勵軍民的政治色彩。例如，從六回府展的展品來看，五件描繪風景
之作：〈朝之新高〉（第一回府展，1938）、〈滬尾之秋〉（第三回府展，
1940，P.92上圖）、〈砂丘〉（第四回府展，1941，P.92下圖）、〈豐秋〉（第五回府
展，1942，P.73下圖）、〈雨後〉（P.95）、〈磯〉（同第六回府展，1943，P.94），都
具有相當清晰的地緣針對關係，與先前畫風相當一致，臺灣高山煙雲、
海岸沙丘仍是他最擅長且喜愛的畫題，透過南畫式的山水情境融和現代
寫生技法，表達充塞於山林水澤間的恬淡意趣，宛若遺世獨立的桃源
勝境；另外，描繪花鳥的重設色之作，也僅有〈爽秋〉（第二回府展，
1939，P.93）一件，造型結構仍同往常嚴謹，二者皆無法看出與歌頌戰爭
或砥礪士氣的任何關係。由此可見，木下靜涯並未積極回應時局，並以
血腥殺戮、克敵制勝的戰爭場景入畫，而是一貫維持其超軼絕俗、清新
高逸的日本畫精神。

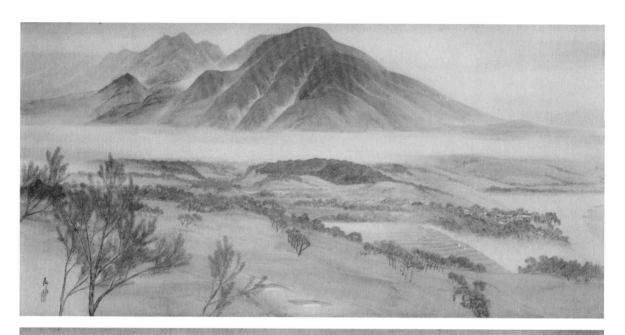

不論是戰爭壓力逐漸擴大、皇民化運動的加快速度、改組爭論的紛擾仍然持續，抑或是「如車之兩輪般齊力合作」的戰友鄉原古統決定返日的衝擊，一肩扛起日治末期臺展或臺灣東洋畫命運重責的木下靜涯，其腹背夾攻、身心交瘁的情況可想而知。然而，一如上述第五回臺展（1942）的報導：「府展作為一個地方展，其充實之處已然成為全國第一」等語所見，至少在府展開辦之後迄於日本戰敗離臺的數年之間，

木下靜涯　爽秋　1939
膠彩　第2回府展作品

木下靜涯　磯　1943　膠彩
第6回府展作品

靜涯仍獨力堅守崗位，一心維持藝術高度及東洋畫部的穩定成長，其貢
獻之大是無庸置疑的。同時，他更將府展成為「全國第一」地方展這樣
的成就，歸諸於在臺畫家們的共同努力，可見其為人謙虛及不喜居功的
態度。

　　太平洋戰爭的發生，肇因於1941年（昭和十六年）12月初，日本軍
隊偷襲珍珠港而爆發，美國正式加入第二次世界大戰戰局，並對日宣
戰。約兩年後，盟軍飛機開始轟炸臺灣，戰爭結束前一年間，情況尤為

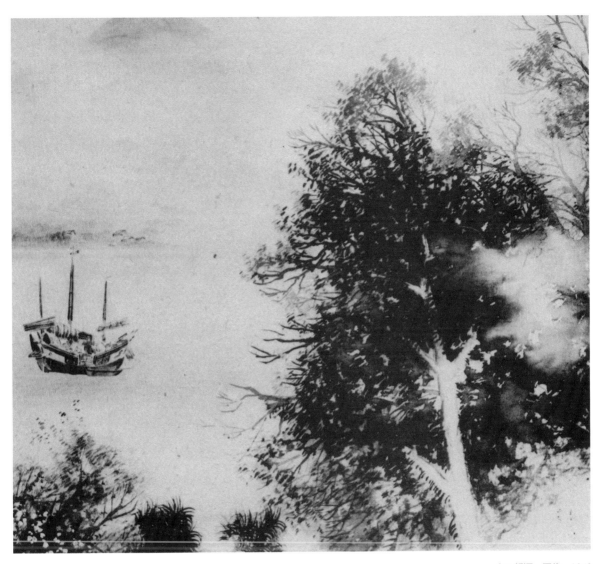

木下靜涯　雨後　1943
膠彩　第6回府展作品

緊急，全臺各地大小城鎮飽受戰火侵襲。根據二女文子、三女節子的回憶，盟軍轟炸北臺灣時，淡水作為重要港口位置自然不能倖免，從面對觀音山的世外莊家中，目睹日軍飛機被擊沉墜入淡水河口、黑煙直冒的景象，至今仍歷歷在目。當時，眾人皆就近躲入防空壕或逃往大屯山等地避難，唯有靜涯一人獨守世外莊，經過詢問，才得知他的避難哲學，他認為應該先弄清楚砲彈、飛機來處，再選擇躲避的方向，其處事方法冷靜謹慎，由此可見一斑。

　　迄於1945年（昭和二十年）7月大戰結束，日本戰敗，在由英、美、中三國聯合制定的波茨坦宣言中，重申之前開羅宣言開設之條件，擅自決定由中華民國政府接管臺灣。在盟軍以兩顆原子彈轟炸長崎和廣島之後，日本政府遂於該年8月15日向聯合國盟軍宣告無條件投降，在臺日本人因紛紛被迫捨離家園，遣返日本本土。據載，當時被迫遣返的臺灣在住日人總數超過四十八萬人，其中約莫二十萬人希望能續留臺灣，然遭國民黨政府拒絕，最終在戰敗隔年4月20日遣返完畢，遭遣返者總計約四十六萬人，僅允許有用的技術人員或教師二萬餘「抑留者」在臺。當時，國民黨軍隊嚴格規定遣返者每人僅能攜帶微薄現金一千日圓、旅途中的食糧，以及背包兩袋份的日常用品，所有在臺錢財、不動產及貴重物品皆被迫沒收。

　　在1946年（昭和二十一年）3月的後期日僑強制遣返潮中，包含了木下靜涯及其五位女兒。現今已屆九十四及九十二高齡的文子、節子，對遣返時之窘狀至今仍記憶猶新。靜涯自1932年（昭和七年）起即擔任淡水街協議會會員協助綜理地方事務，復因主持長達十六年的臺府展事務，不僅行政經驗豐富，且甚具人望，離開臺灣時甚至被推舉為遣返團

1997年，蔡雲巖兒子蔡嘉光（右2）及夫人江秋瑩（右1）拜訪木下靜涯二女文子（左2）、三女節子（右3）並合影。

1971年，木下靜涯（前排坐者左5）攝於第5回淡水會，於魚龍登園旅館。

團長，負責照會大家並居間協調相關事務。對具有相同悲慘境遇的遣返者來說，除了家人之外，幾乎失去所有的靜涯仍能在最後關頭扛起此種責任，直可謂仁至義盡。然而，在近三十年的旅臺光陰中，靜涯究竟創作了多少作品，或者遣返時被扣押多少作品？其後流落何方？目前有多少作品仍然存世？基於資料及相關研究缺乏，其詳情不得而知。

▎透過圖錄，追憶作品

　　不論是就木下靜涯個人畫史，抑或是日治時期臺灣美術史的重構來說，臺、府展期間作為審查員的參展作品（參見 P.107 表一）可謂最為珍貴，然而，至今卻沒有任何一幅被保存下來。故而對其創作生涯高峰時期的藝術成就，遺憾地，僅能透過臺、府展圖錄的黑白照片來加以理解。從表一可以知道，靜涯在第一至第五回臺展及第六回府展，分別展出兩件（組）作品，其餘僅展出一件，件數不一的情況與鄉原古統類似。此

鄉原古統攝於第1回臺展
（1927）審查員作品〈南
薰綽約〉三幅對前。

外，以繪畫類型來說，靜涯風景及花鳥的比例基本上相同，直至最後三
回的府展才完全展出風景；鄉原古統則非如此，除第一回臺展（1927）
展出〈南薰綽約〉三幅對軸花鳥、第三回臺展（1929）展出〈少婦〉人
物畫之外，其餘皆為風景，某種程度上與靜涯進行區隔，以收不同示範
效果，激勵臺、府展東洋畫部參展者的創作題材。

　　從繪畫風格來說，不論是風景或花鳥，鄉原經常以密緻繁複的構
圖手法將畫面填滿，相對地，靜涯卻未曾如此，即便在較為複雜的畫面
中，仍然採取較多留白空間或斜角構圖。同樣以第一回臺展的展品〈日
盛〉來說，靜涯或因初次擔任審查員，備感責任重大，準備了有史以來
尺幅最大的六連屏鉅作。開展之後，《臺灣日日新報》主筆鷗亭生（大
澤貞吉）隨即在該報發表評論文章〈第一回臺展評〉（1927.10.30），重
點如下：

　　會場中，最值得討論的作品是審查員鄉原古統的三曲屏風〈南薰
綽約〉及同為審查員的木下靜涯的〈日盛〉、〈風雨〉，以及村上英夫
的〈基隆燃放水燈圖〉。〈南薰綽約〉係取材臺灣獨特的花鳥，企圖以

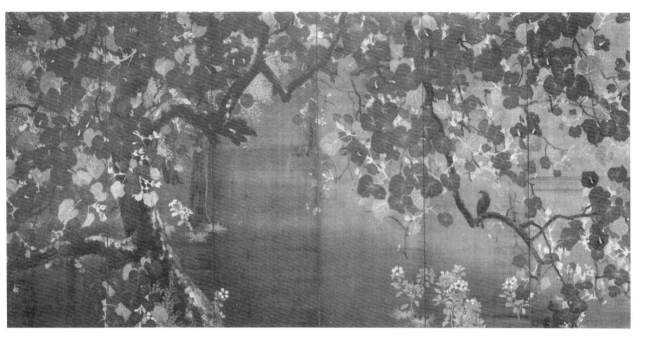

木下靜涯　日盛　1927　膠彩
第1回臺展作品（審查委員）

日本畫表現南國式的氣氛，這是他表現的目標。因此這套作品雖然是日本畫中難得一件高色調的作品，然而，例如第一幅取材鳳凰木，幾乎完全是圖案式的作品，落入纖細的技巧，第三幅的金雨樹題材也同樣，除了作為裝飾畫之外，沒有太多的藝術價值。……木下靜涯的兩件作品中，以水墨畫〈風雨〉（P.103）較佳。乍見下覺得有些蕭條，但是再仔細看，則全幅流溢著豐富的趣味。畫題為「風雨」，但我覺得「驟雨」更恰當。以不容易掌握的水墨畫能達到這樣的效果，實在是了不起的畫家。第二幅〈日盛〉不討人厭，但也沒有特別值得一提的創意。

即便像鄉原及木下這樣地位崇高、技藝精湛的審查員，鷗亭生仍不假辭色地給予了極盡嚴苛的批評，或許是初次遭受如此酷評之故，鄉原原本希望藉由優異熟練的筆底功夫，忠實呈現南國「色彩天堂」般的動植物印象，然或許因為色彩過於鮮豔及描繪性細節過多等等，卻招來評論家口中「圖案式」、「纖細的技巧」、「裝飾畫」及「沒有太多的藝術價值」等過於負面的評語，遂因此逐漸放棄花鳥的創作也說不定。

相反地，木下的水墨畫則出奇地受到如潮佳評，具有文人水墨畫注重傳達筆情墨趣的雅逸特質，反映鷗亭生個人對「新南畫」風格的偏好，對於在臺展上初試啼聲的他而言，無疑是為其奠定穩固地位的一大基石。不過，對花鳥主題〈日盛〉一作認為創意不高，並無任何特別之處。不論鷗亭生的評論是否公允，對二人的藝術價值及成就是否真能領悟，有趣的是，靜涯並未受其影響而放棄花鳥畫創作，反而是更有系統而不改初衷地，持續著他心目中藉以表現臺灣在地精神的主題。〈日盛〉這件作品，不論是技巧或構圖皆相當出色，展露靜涯剛過不惑之年、正蓄勢待發的生命里程。為了完成這幅鉅製，靜涯在世外莊畫室中所耗費的日月晨昏，已不可勝數。一如畫題所示，炎炎夏日，一隻禽鳥正棲息於枝葉茂密、繁花盛開的樹蔭之中，象徵他隻身在臺灣藝壇這塊全新樂土上獨力奮鬥的處境，傳達一種在寧靜中有歡愉、在等待中有進取的內在思緒。

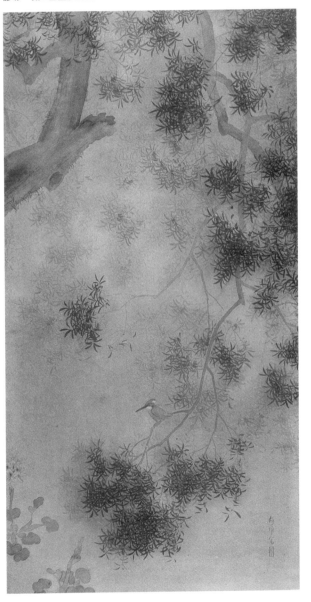

木下靜涯　魚狗　1928
膠彩　第2回臺展作品

▌評介靜涯，各家看法

有關靜涯在不同年度出品畫作的評論，暫條列如下，以作比較：

• 木下氏的〈靜宵〉描寫暮靄中的月光，山鳥寧靜地飛翔，氣韻高雅。期待木下氏更傑出的大作。（N生，第四回臺展，1930）

• 木下靜涯審查員的〈立秋〉（秋立つ日）顯現作者難得一見的耐力，和他平日浮躁的作品大異其趣，充分顯示他嚴謹的信心。（鷗亭

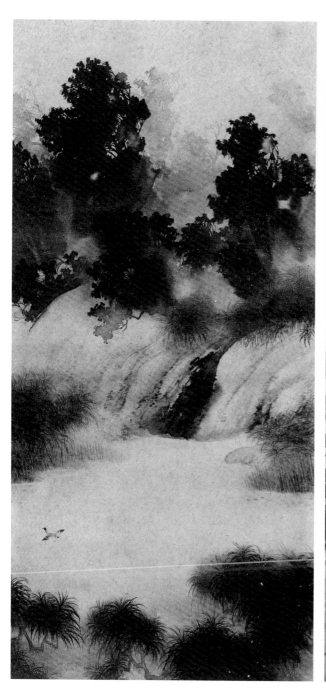

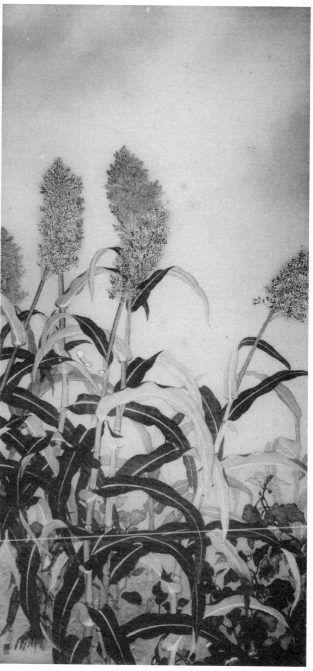

[左圖]

木下靜涯　靜宵　1930
膠彩　第4回臺展作品

[右圖]

木下靜涯　立秋（秋立つ日）
1932　膠彩　第6回臺展作品

生，第六回臺展，1932）

• 木下靜涯的〈春〉(P.106上圖) 表現出和煦的春日，是件無可挑剔的作品，只是真像標本畫。（鷗亭生，第七回臺展，1933）

木下靜涯　雨後
1929　膠彩
第3回臺展作品

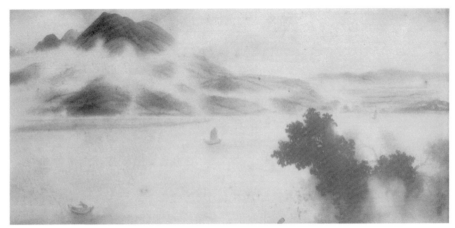

木下靜涯　雲海
1935　膠彩
第9回臺展作品

[右頁圖]
木下靜涯　風雨
1927　膠彩
第1回臺展作品

• 鄉原、木下二審查員，一寫〈內太魯閣峽〉，一寫〈阿里山雲海〉，……皆向臺灣大自然，尋個去路。（潤／魏清德，第九回臺展，1935）

• 木下源重郎〈雲海〉畫面頗見生氣，但是在構圖經營位置上，有些缺點。（立石鐵臣，第九回臺展，1935）

• 木下靜涯審查員的〈阿里山〉（〈朝之新高〉(P.91) 之誤植），也是力作，描寫很不容易入畫的稜稜山骨。他以熟練的技法突破難關，自在地描繪。（鷗汀生，第一回府展，1938）

• 木下靜涯的〈雨後〉和〈磯〉(P.94) 確實顯示大家的架勢。〈磯〉作品中水的表現，好像哪裡還有點問題。但水墨畫〈雨後〉，則足洗滌人們的心靈。水墨畫向來被視為東洋藝術的精華，也是最困難表現的。像這樣用墨色描繪的作品，正有如太陽般是沒有色彩的。但太陽光透過三稜鏡，

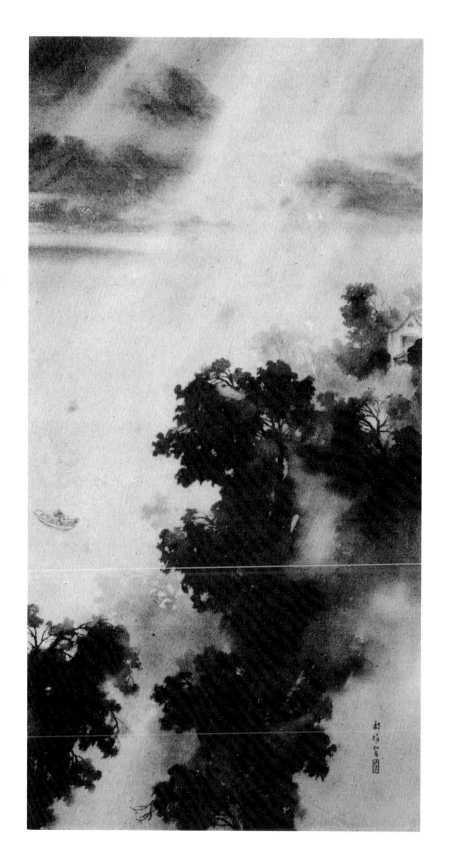

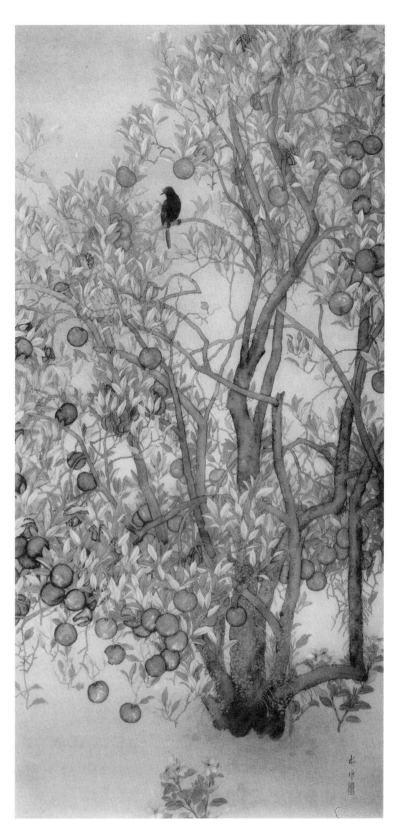

便可分出五彩繽紛的彩虹，同樣地，墨也必須分出無數的色彩。就這一點而言，〈雨後〉在某種程度上是足以令人滿意的。（王白淵，第六回府展，1943）

　　一如前述，不論在臺或來自內地日本的審查員，經由展覽的公開，皆須接受在地藝評家毫無遮掩的審視，就靜涯作品的藝評內容來說，除了在構圖或表現上有些問題之外，其優點遠多於缺點。特別是他的水墨更廣受歡迎，被認為不只技法掌握得宜，表現臺灣風景生動自然，尤其是充滿墨韻變化的視覺效果，甚至為觀者帶來洗心滌慮的淨化力量。這些來自原作的感動所獲致的評論，不只呈現了評論家個人的獨具慧心及洞察力，更象徵靜涯在嚴苛檢視下仍能屹立不搖的精湛成就。然而，令人惋惜的是，這些促使其逐步邁向人生另一高峰的畫藝及聲名，正彷若美夢初醒一般，命運弄人，隨著日本戰敗帶來的無情現實，逐漸泯滅在烽火蔓延、

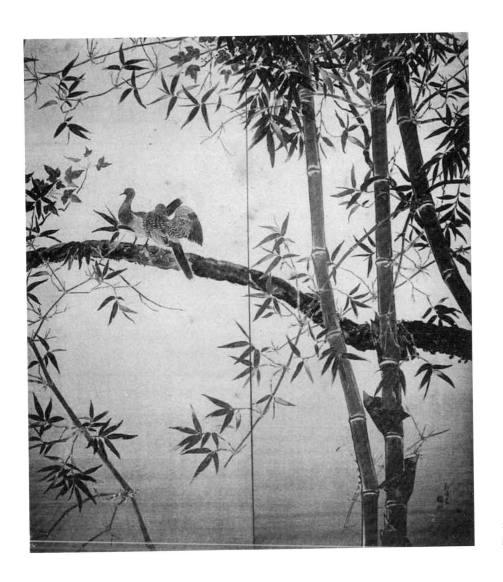

木下靜涯　刺竹　1936
膠彩　第10回臺展作品

輾轉失途的臺海變局之中。

不堪回首，歸去來兮

　　在文子、節子尚處年輕又易感的年紀中，日本戰敗的現實，迫使
其與在住超過二十年的出生地臺灣、親愛的師友鄰里、家中親手育養的
動物植栽等以及充滿溫暖回憶的家園世外莊強行分離，是何等的椎心之
痛？隨著這一天的到來，遣返船登陸鹿兒島港，木下一家人暫居三弟和
雄小倉醫院居所，接受身體消毒一週，其後轉由陸路經名古屋，最後返

[左頁圖]
木下靜涯　秋晴　1929
膠彩　第3回臺展作品

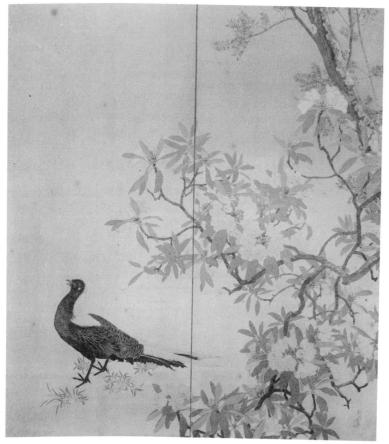

回長野縣駒ヶ根市中澤村老家，一路上歷經了無數的顛簸飢餓、精神疲憊，以及不堪回首的一場驚魂惡夢。戰後日本經濟蕭條，物價高騰，米糧遭受管制，物資極其缺乏。根據其口述，當時木下及女兒聯袂在田中種植南瓜、茄子，並入山林之間掘拾蒲公英、蕨類、野菇、栗子等，藉以果腹。

其後，由於身無分文、工作了無頭緒，即便遷居九州之後，靜涯一家仍經常居無定所，或租賃他人房舍，或借住友人偏房，其生活困頓、精神窘迫的情況可想而知。返日後之靜涯，雖然希望前往東京發展，然因戰火摧殘，其理想難以實現，暫在故里受託作畫，以為生計。

在被迫離臺逾七十年以上的現今，陪伴父親身邊最長時間的姊妹倆口中出現的，並無任何怨天尤人之語，反倒盡是溫馨感人、充滿歡笑的往日記憶，例如父親平時如何急公好義、如何好客、如何不分臺日均平等待人、如何充滿慈悲心為幫傭籌款贖身等等。閒話家常之際，文

子、節子二人還能以標準的臺語說出在臺時期經常聽到的俚常詞彙，例如「李鹹」、「米粉」、「魚丸」、「夭壽」、「不斯鬼」等俚常詞彙，風趣而幽默，並笑稱自己已經是九十幾歲的「老歲仔」！直至現在，她們腦海中的當年臺灣，仍然遠較陌生遙遠的日本故土更為富裕、美好及充滿人情味，「灣生」及自認是「臺灣人」的認同意識仍然根深蒂固。

木下節子2017年5月特製臺式炒米粉招待本書作者於小倉世外莊。

表一：木下靜涯臺展（1927-1936）、府展（1938-1943）期間展出作品一覽表

編號	展覽／回次	年代	品名	類型	件（屏）數	合計	備註
1	臺展／第一回	1927	日盛	花鳥	1（6屏）	2	審查員
2			風雨	風景	1		
3	臺展／第二回	1928	大屯雨霽	風景	1	2	無鑑查、審查員
4			魚狗	花鳥	1		
5	臺展／第三回	1929	雨後	風景	1	2	無鑑查、審查員
6			秋晴	花鳥	1		
7	臺展／第四回	1930	立秋	花鳥	1	2	無鑑查、審查員
8			靜宵	風景	1		
9	臺展／第五回	1931	耀日（一）	花鳥	1（2屏）	2	無鑑查、審查員
10			耀日（二）	花鳥	1（2屏）		
11	臺展／第六回	1932	立秋	花鳥	1	1	無鑑查、審查員
12	臺展／第七回	1933	春	花鳥	1	1	審查員
13	臺展／第八回	1934	番山將霽	風景	1	1	審查員
14	臺展／第九回	1935	雲海	風景	1	1	審查員
15	臺展／第十回	1936	刺竹	花鳥	1	1	審查員
16	府展／第一回	1938	朝之新高	風景	1	1	審查員
17	府展／第二回	1939	爽秋	花鳥	1	1	審查員
18	府展／第三回	1940	滬尾之秋	風景	1	1	審查員
19	府展／第四回	1941	砂丘	風景	1	1	審查員
20	府展／第五回	1942	豐秋	風景	1	1	審查員
21	府展／第六回	1943	雨後	風景	1	2	審查員
22			磯	風景	1		

五、雲淡風輕・世外人家

木下靜涯人生中約三分之一最精華的時光，都在臺灣度過。這塊土地上的一切，與其生命、畫業實無法分割。他描繪臺灣豐富多樣的地理景觀，形塑出個人生涯中最重要的臺灣時期風格。而他被迫返日之際，將數百餘件早期珍貴畫稿、藏畫等，交由關係匪淺的學生蔡雲巖管理，顯見他倆師生情緣深厚。靜涯返回日本故土時，空無所有，因定居淡水近三十年，已與日本畫壇關係淡薄，一時間難以重返藝界，在現實生活上頓入困境；然而此時木下靜涯的藝術造詣與創作能量，正邁向飽滿豐盈階段。「世外莊」終於重起爐灶，雖凡常木屋寒舍，但已然成為日臺交流最風雅倜儻的聚會之所。

[右頁圖] 木下靜涯所作〈水草鯉魚圖〉（局部） 絹本、設色 私人收藏
[下圖] 木下靜涯返回日本後的居家照。

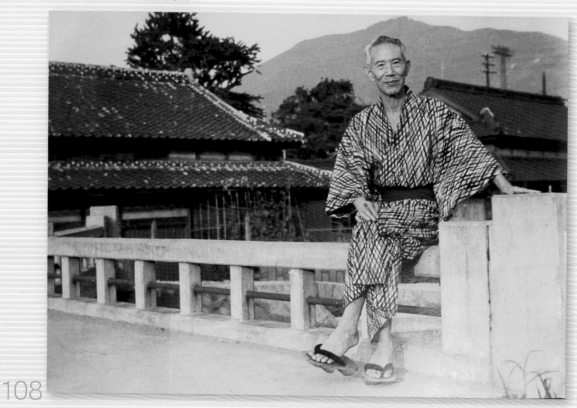

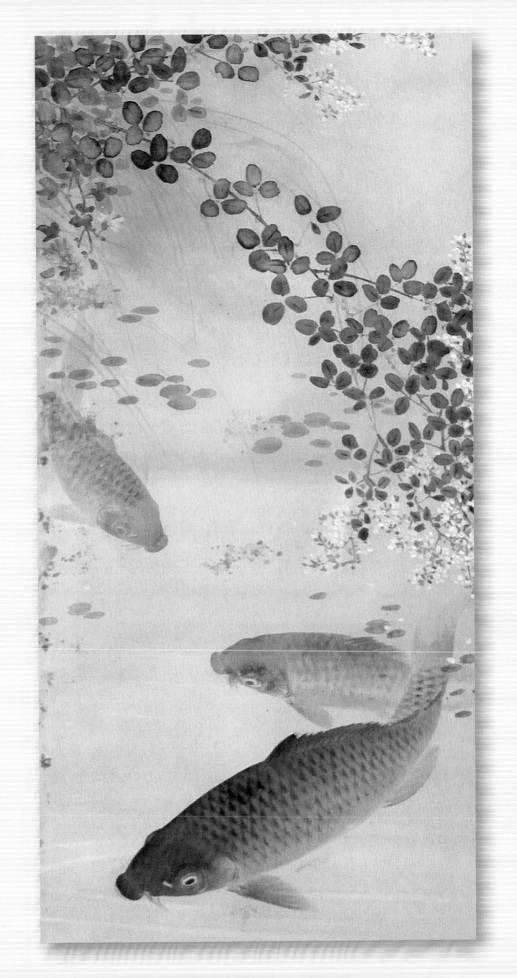

牡丹麻雀，秋景小禽

　　遭遣返回鄉之後的木下靜涯，因所有資產及財物都被迫留置臺灣，可謂孑然一身、空無一物，加以在戰爭期間，日本各地因受盟軍不同規模的轟炸，致使處處焦土，孤寡遍野，整個社會籠罩於愁雲慘霧之中，自保尚難，更何況保人，故僅能暫避於中澤鄉里；此外，他因定居淡水近三十年，與日本畫壇的關係亦逐漸淡薄，一時之間難以重返藝界，執畫業以為生計，在生活上陷入兩難絕境。事實上，暫居於老家雖為一時之計，然當初背離家業、上京學藝的抉擇並未獲父親同意，滯臺近三十年間，公務私事皆甚忙碌，與慈親、鄉友等亦懸隔兩地而聚少離多。此情此景，令人百感交集，當時心情之複雜與沉重，或許如「實迷途其未遠，覺今是而昨非」之句意始能形容。

　　完成於靜涯約四十歲（1926）之際的〈牡丹麻雀圖〉及〈秋景小禽圖〉，可謂現存旅臺期間的二件早期稀有力作，相當珍貴。前者描繪盛開的紅白牡丹花叢，枝葉茂密，生氣盎然，數羽麻雀振翅嬉遊其間，姿態各異，更添自然情趣。整幅畫雖以鮮麗濃豔的重設色手法加以表現，卻極其難得地呈現出典雅莊重、清新脫俗之感；牡丹花葉造型多變，俯仰有致，牡丹與麻雀一靜一動，動植與留白一實一虛，構圖充滿巧思，運筆亦頗圓熟。從技法上來說，本作被認為與其啟蒙師田中亭山極為相似，為典型的南畫式寫生花卉風格。

不論從色彩或主題上來說，與前者描繪春天愉悅喧鬧的氣氛相較，後者秋景的情境就顯得孤獨寂寥。按理來說，秋天應是萬物收成、果實累累之季節，然而，靜涯卻以略帶愁緒的疏林落葉為主題，刻意與前者做出區隔。畫面上，他透過秋風落葉、一鳥獨對的主題經營，引發觀者產生陣陣寒意、四野茫然的心理想像，象徵此時「獨在異鄉為異客」、「遍插茱萸少一人」的複雜心境。此二件作品，原本是否為對幅之作並不清楚，不過，頌春傷秋的題材搭配，原為文人花鳥畫常見的擬人化手法，藉以寄託個人難以言表的滿腹情思，亦相當合理。或許，靜涯一方面藉由春景傳遞自己發展平順、生活安穩的訊息；另一方面，則透過秋景寄託自己離鄉背井、思親甚切的情感，因而製作二作寄返老家，故而幸運地被保存至今，完整呈現其早年技法精湛及內涵深遠的繪畫成就。

[左頁圖]
木下靜涯　秋景小禽圖　約1926　絹本、設色
尺寸未詳

[右圖]
木下靜涯　牡丹麻雀圖　約1926　絹本、設色
154×71cm

▌精華歲月，在臺度過

　　靜涯早年兩京習藝期間，師承不同流派並廣受名家指點，在求藝心切之下，皆能悉心臨摹、勤於寫生，故舉凡人物、鬼神、山水、花鳥、走獸、蔬果、草蟲及雜畫等無所不能，並在其融會貫通之下，漸次達到出入古今、得心應手的境界。一如上述「以四條派的畫風，描繪本島的風情景色，是畫壇中獨一無二的人物」（村上無羅，1936）或「具備天才式畫道之造詣，在本島風光、名所、舊蹟等的探究，或是對其本居地淡水情景的研究甚深」（《新臺灣之人物》，1937）等評語所見，來臺初期的創作仍明顯保存師承傳統，並以花鳥題材為多。然而，隨著居住時間的拉長深入視角的拓寬，以及不斷「地方化」之結果，描繪臺灣豐富多樣的地理景觀，如高山、雲海、林木、動植、港灣、帆影或古宅、勝蹟等，遂逐漸形塑出個人生涯中最重要的臺灣時期風格。

　　木下靜涯兼具臨摹與寫生、筆墨與色彩、氣韻與形質、細緻與放逸的繪畫風格，反映其個人才思敏捷、聰明早慧及藝術造境的廣博精深之處。這些成就，雖來自於早年的培育及日後的

[左圖]木下靜涯　櫻花短冊　紙本、設色　約36.5×6cm　私人收藏
[右圖]木下靜涯　櫻花短冊　紙本、設色　約36.5×6cm　私人收藏
[右頁左圖]木下靜涯　谿山春霽　1965　絹本、設色　120×42.5cm　私人收藏（徐曼淳攝）
[右頁右圖]木下靜涯　雙鶴　年代未詳　絹本、膠彩　141.5×50cm

木下靜涯 《花鳥風月帖》 紙本、設色　各28.8×36×1.7cm　私人收藏

木下靜涯晚年教授學生時，經常使用成冊畫帖進行示範，根據晚年入室弟子澀谷和美女士所述，高達十冊，每冊多達二十餘幀的畫帖，約繪製於八十五、六歲之後。這些畫帖，不論山水、花鳥或點景，雖構圖簡易，然其用筆、用色及用墨卻清新脫俗，典雅飄逸，顯示出木下靜涯扎實穩健的寫生功力。

木下靜涯 ▎四季折折帖▎ 紙本、設色　各28.8×36×1.7cm　私人收藏

117

119

[右頁圖]
木下靜涯　神武天皇
年代未詳　水墨
121.4×39cm
創價文教基金會藏

木下靜涯　雨霽歸舟
年代未詳　紙本、水墨
28×25cm
創價文教基金會藏

積累，然而，在所謂三十歲至六十歲，亦即人生中約莫三分之一最精華的時間，都在臺灣度過，透過不斷的試驗、琢磨而越顯得成熟、精煉，並延續至晚年，這塊土地上的一切，與其生命、畫業實無法分割。尤其是他匠心獨運的筆情墨韻，跳脫古人與現實的雙重束縛，獲致如「用筆神化、不泥古法」或「天才式畫道之造詣」等佳評之主要原因，來自於這段時間的領悟超越，透過色彩及形狀的自然揮灑，進入「入神」的層次，營造足以洗滌人心之淨化效果，展現東洋藝術最至高無上的理想精粹。

靜涯遺物，遙念舊事

在返回遠離同樣時間的日本故土之時，雖然歷經喪妻喪子、一無所有、貧苦交迫等人生中的各種絕境，然而，此時此刻的靜涯所懷抱的藝術造詣與創作能量，無疑地是在攀登生涯的兩個高峰之後，正邁向最飽滿豐盈、爐火純青的階段。這段迢迢歸鄉路所經歷的種種困頓，並無法打倒生性「悠悠自適」的暢氣男子靜涯，或許正因其樂天知命、隨遇而安的性格，讓他得以超越並堅信終有絕處逢生、苦盡甘來一天的到來。

即便如此，對於臺灣故土舊識的懷念，不曾因為歲月荏苒而有所改變，在戰後經常出現的花卉小禽類型作品中，有一類「石楠花琉璃鳥」的主題特別引人注目。例如，〈石楠華之圖〉（P.122-123上圖）完成於1957年（昭和三十二年）彌生節（4月16日）前一日，藉此圖傳遞春天重臨大地的喜訊。有趣的是，靜涯雖然僅標示出花名種類，不過在花枝之間卻繪有一隻翠羽小鳥停歇其上，面對著遠處的崇山峻嶺，相當顯目。石楠花與枝頭小鳥的主題與構圖，事實上在旅臺期間已經發展出來。前述村上無羅的文章中即曾提及：

在（靜涯）這些作品中，花鳥和風景的出現常是一起的，我認為主要原因是取材環境的影響。例如：〈日盛〉（六曲一雙的金色屏風）中出現的花鳥，去年（1935）參加第五回檯

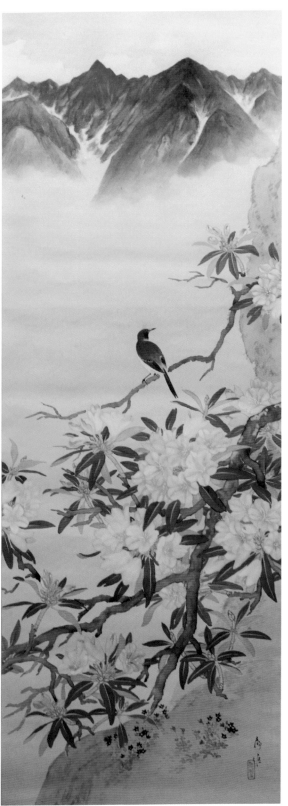

[右頁下圖]
木下靜涯　石楠花琉璃鳥
年代未詳　絹本設色

[右上圖]
木下靜涯題字〈石楠華之圖〉畫盒

[左、下、右頁上圖]
木下靜涯〈石楠華之圖〉及局部
1957　絹本、設色　138×50.2cm
私人收藏

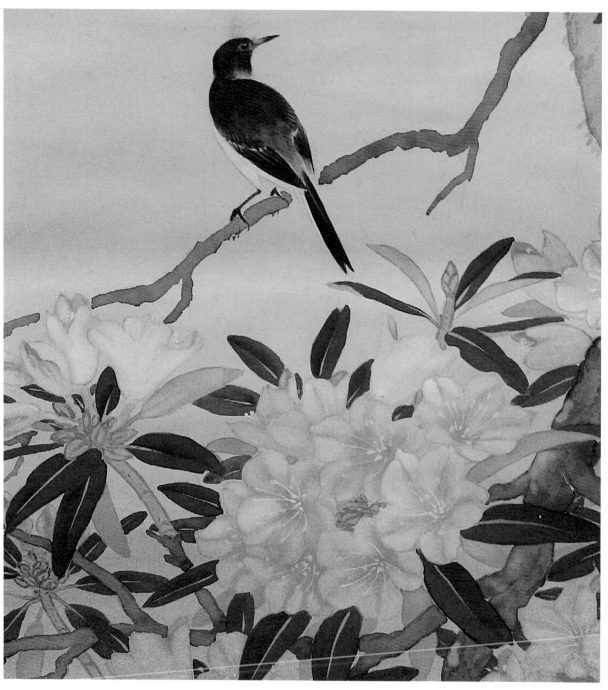

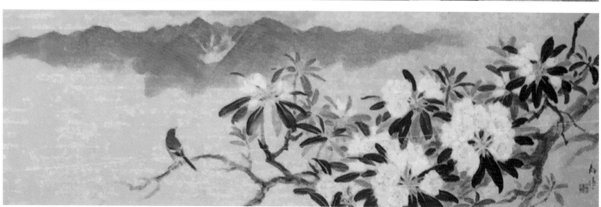

檀社展作品〈新高遠望〉中的景物。另外一件作品則是，描繪阿里山盛開的石楠花，和特有不知名的小鳥。（〈木下靜涯論〉，1936.11）

　　可以知道，石楠花原為阿里山上一種特殊的高山植物，靜涯藉由盛開的花葉象徵春滿乾坤的象徵，可惜此件作品目前不知去向。村上所謂不知名的小鳥，同時反映靜涯對臺灣南島特殊動植物品種的喜好，並將其繪入作品之中，藉以表達「地方色彩」、彰顯臺灣在地風景的主體性。

　　由此推之，返日逾十年後完成的〈石楠華之圖〉，正可謂其不時依戀臺灣故土的私密表白。粉紅花蕊、墨綠葉片與琉璃鳥的鮮藍羽色，形成強烈對比，正適合突顯南國鮮明而直接的自然氛圍。從圖像邏輯的角度來說，如果石楠花與琉璃鳥都與臺灣有關，那麼，畫幅上方的層疊遠

[左圖]
返日後的木下靜涯居家照。

[右圖]
木下靜涯與愛犬合影。

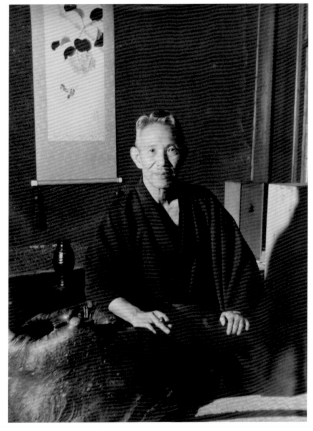

山，勢必是阿里山或玉山的象徵。因此，這幅畫便成為他吐露思念臺灣之情的重要媒介，象徵在現實中因政治分隔而無法完成的夢想，藉由這隻小鳥振翅飛越驚滔駭浪，最後終能重返臺灣故土的企望。

旅臺近三十年期間，靜涯未在學校任教，亦未正式開班授徒，然而，由於他古道熱腸、樂於助人的天性使然，不論是創作研究、觀摩交流、美育推動或培植人才等方面，皆無私付出、用力甚深，遠遠超過鄉原古統及來臺審查的日本畫家，使其成為裨益及穩固日治時期東洋畫壇最重要的力量。不論是「日本畫協會」、「栴檀社」、「六硯會」或參與臺展東洋畫部的年輕學子，如村上

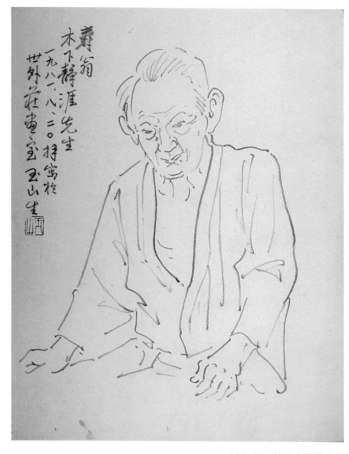

1981年，林玉山訪問時年九十五大壽之木下靜涯，並為其速寫。（林柏亭提供）

無羅、林玉山、郭雪湖、陳敬輝、張李德和等，無不受到不同程度的提攜，或在他精心指導、振聾發聵的啟迪之下，成為該領域的明日之星。這些私淑「學生」對其相當尊敬，直以「先生」相稱，甚至視之為貴人、恩師，未曾因兩地間隔而斷絕。

早期畫稿，交予雲巖

靜涯被迫返日之際，曾將長年隨置左右的早期臨稿、珍貴藏畫計數百餘件，交由關係最為親密的學生蔡永（蔡雲巖）管理存有，在二戰烽火連天或戰後反日情緒高漲之際皆不捨不離，至今仍完好如初，可見蔡氏對靜涯之崇仰。在蔡雲巖子媳江秋瑩的回憶口述中，這段深厚的師生情緣仍清晰可見：

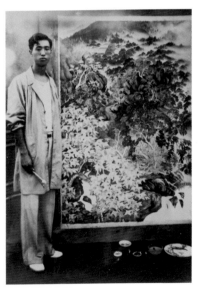

[左圖]
木下靜涯學生蔡雲巖攝
於臺展入選作品前。

[右圖]
蔡雲巖作品〈秋晴〉
於1932年入選第6回臺
展。

「我（蔡雲巖）的作品曾得過獎，那是我老師極力地栽培我，當時參展的作品都需要尺寸大的。但那時家裡沒有那麼大的空間，所以就必須趴在地上創作。我的老師也很細心地幫我修正，我的老師叫做木下先生……。」每次聽到我公公談起木下先生的名字時，他眼眶中充滿著感激與尊敬，而且懷抱著思念。……公公把木下先生當作像自己父親一樣，……。（〈蔡雲巖先生行誼〉，2016）

木下靜涯與蔡雲巖二人的因緣、關係遠較其他人更為深厚的原因，來自於蔡氏在士林就讀小學之時，據〈行誼〉所述，當時暫居士林的靜涯或因擔任美術比賽評審之故，注意到蔡雲巖的繪畫天分，曾請他至家中親自指點。此後，靜涯即成為蔡氏心目中的最佳典範，經常就近請教，靜涯對這位潛心畫理、勤勉習藝的年輕後輩關愛有加，蔡氏亦視之如「生父」。

這段世間難得一見的師生情緣，並未受戰後臺、日兩地敵對政治局勢之分隔而或有阻斷，反而因為思念之情日篤，而更為濃郁。尤其是，戰後初期臺灣畫壇曾發生排斥日本畫（其後更名為「膠彩畫」）的「正統國畫論爭」，其震盪前後持續二十餘年，戰前學習日本畫的本省籍畫家因此成為眾矢之的，無一倖免。當時，國民黨政府欲透過「去日本化」及「再中國化」的雙重手段，泯除臺灣同胞接受五十年日本殖民統治之影響，故而在文化上採取高壓獨裁的同化政策，並以復興中華文化為最終目標，鞏

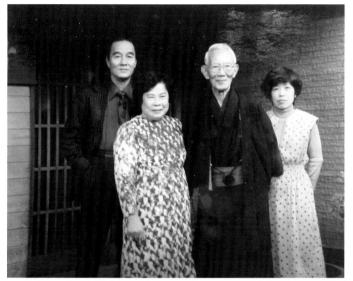

[左圖]
1981年春，洪許却女士夫婦（左1、2）及女兒訪問小倉世外莊，與木下靜涯及木下文子（右1）合影。

[右圖]
1981年春，木下靜涯贈畫洪許却的紙本設色〈臺灣時草〉畫作（28×25cm）。

1970年12月聖誕節前，蔡雲巖寄給木下靜涯的賀卡。

固其在文化上的權威統治，日本畫順理成章地成為被打擊的對象，遭致被逐出省展的命運。在這段回憶之中，蔡雲巖亦將自己內心積鬱已久的不平表白出來：

　　國民政府遷臺後，開始主張中國文化，倡導水墨畫（即是國畫），淡化日本東洋畫。那時我公公很懷念他的老師，他覺得膠彩畫或是東洋畫，也是承襲於唐朝，覺得不應該被打壓。何況，在他心裡，打壓東洋畫，等同打壓他的老師一樣。因此，當他思念老師的時候，他會去日本找老師。（同上）

　　彷彿如尋找自己失散已久的至親一般，蔡雲巖、林玉山、雲巖之子蔡嘉光，甚至獲靜涯解囊始得贖身、後於世外莊幫傭的洪許却（暱稱阿銀），前後相繼，在戰後不知經歷了多少時間、透過何種方法，最後才輾轉尋獲靜涯返日後的地址，赴日探望年事已高的恩師貴人，重續了這段日臺之間血濃於水的不解之緣。

　　在靜涯的遺物中，仍完好保存著這段塵封數十年的時光記憶，如蔡雲巖明信片中報告家事、隔年相約見面的孺慕之情（1970）、林玉山新年賀卡的噓寒問暖（1977），與夫人黃惠連袂造訪時的合影（1981），甚至是幫傭洪許却偕同夫婿、愛

女的前來探視（1981），都為這段
久別重逢的瞬間，留下最沁人心脾
的歷史見證。根據節子的回憶，蔡
雲巖返日探望恩師之時，曾在世外
莊居住超過二個月，當時靜涯尚寄
人籬下，擠在友人家中之客宿小宅
亦不以為苦；或者，當時已榮任師
大藝術系教授、具有舉足輕重地位
的林玉山，親訪時仍手持二幅小畫
恭請恩師指教並作為留念等等，都
足見彼此間歷久彌新的堅實情誼。
靜涯之所以如此受人敬重、愛戴的
原因，主要來自一生中寬以待人、
無論親疏皆能無私付出、傾囊相授
的人格使然。此外，文子、節子於
戰後亦曾因參加同窗會或訪臺活
動，再次返回其出生地臺北，並探
訪在臺友人及淡水世外莊，藉以重
溫往日美好回憶。

視瑨紅梅／黃昌惠攝影 版權所有・翻印必究　　　　　　　　　花卉賀卡

在返日之後的二、三年時間之
中，靜涯仍暫居舊里，然因長野屬農業縣市，謀生不易，復因戰後經濟
貧困，其間雖偶應友人委託，繪製如〈前後赤壁圖〉屏風（1946年冬，
P.130）等鉅作，然收入微薄，生活仍難以為繼。根據委託人之妻的描述，
靜涯繪製此作時久久不能下筆，令人不可思議，可見其構思之謹慎。該
對幅屏風畫，描繪蘇軾遭貶黃州時期最膾炙人口的文學作品，靜涯更
以「纖細優美」的筆跡將537字的全文抄錄於畫上，象徵正身陷人生困境
時的自我。日後，因三弟和雄夫婦在北九州行醫開業，愛女前往協助，
最後在和雄的勸說下於1949年（昭和二十四年）移居北九州一地，租賃

[上二圖]
林玉山1981年親訪木下靜涯
時，帶著兩幅小畫請恩師指正
留念。（私人收藏）

民房或輾轉借住友人處所，就中與教師兼書法家的北田則之最為熟稔，曾暫居北田位於上到津家中別邸一段時間。年逾六十之際，在臺期間所累積的成就、聲譽，以及已然臻至化境的筆底功夫逐漸傳遍中澤鄉里及九州藝界，當時基於實際生活所需，擁有一身絕藝的木下靜涯，遂在學生的簇擁及請求之下，開始在這個再次踏上的日本國土之地開班授徒、指導同好，畫名因之鵲起。

　　居無定所與寄人籬下，可謂返日後三十年間的真實人生寫照，然而，對在前半生功業彪炳的靜涯來說，卻能不以為意、處之泰然。〈四季花卉之圖〉一作完成於1979年（昭和五十四年），當時已年屆九十二

木下靜涯　四季花卉之圖
1979　絹本、設色
31.5×111.8cm

［上二圖］
木下靜涯於1946年初
冬‧完成〈前後赤壁圖〉
屏風（六曲一雙），各
152.8×329.6cm。

高齡的他，在畫面左上角空白處題下「春夏秋冬不絕華，東西南北知己多」之句。根據句意所示，畫中各種盛開之花卉，象徵自己與友人情誼之永恆長青，藉此回顧其漂泊不定卻知音滿室的人生奇遇。隨著時間的飛逝，再度遠離家鄉的北九州定居生活，不預期地為其晚年階段揭開序幕。小倉雖地處僻遠，然因二弟家人、女兒皆陪伴左右，得以相互照應，加以當地不乏書畫、俳句、篆刻及裝裱界友人，經常往來酬唱，作為靜涯在此安度餘年的安住之所，不僅相當合適，更因此為其創作生涯

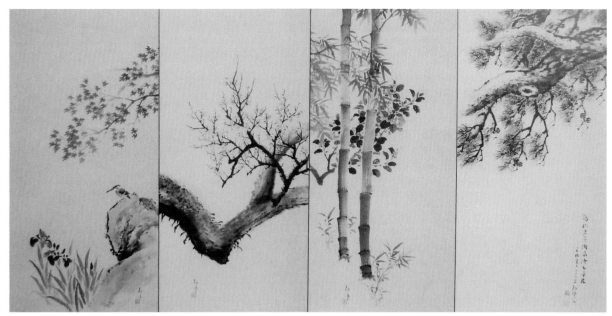

迎來另一個高峰。

▌世外凡常，悠悠自適

　　早在明治四十年代，甫過弱冠之年的靜涯即已在日本中央畫壇嶄露頭角，屢獲大型展覽殊榮，當時先後使用過的「世外」、「靜涯」等雅號，已然成為其在斯界建立聲名，以及反映個人畫風、才學修養最佳的

木下靜涯　世外山莊

木下靜涯　世外莊

木下靜涯　世外莊

木下靜涯　靜涯山人印存封面

木下靜涯　白雲居

木下靜涯　或山而樵或水而漁

木下靜涯　漁樵耕讀

木下靜涯　雲影亂鋪地　濤聲情在空

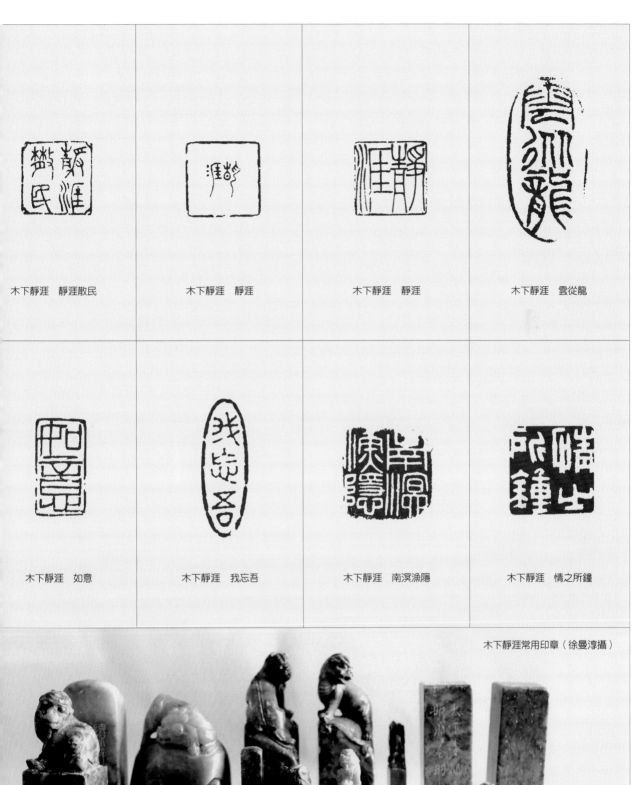

木下靜涯　靜涯散民

木下靜涯　靜涯

木下靜涯　靜涯

木下靜涯　雲從龍

木下靜涯　如意

木下靜涯　我忘吾

木下靜涯　南溟漁隱

木下靜涯　情之所鐘

木下靜涯常用印章（徐曼淳攝）

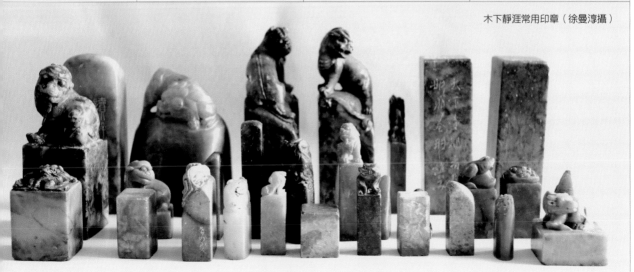

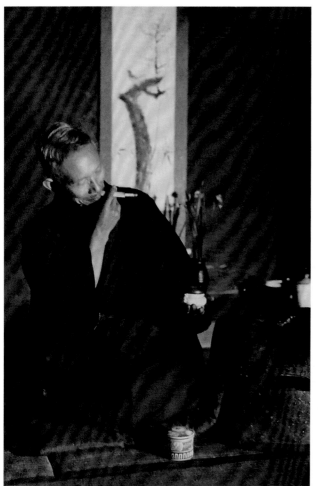

[左圖]
戰後初期木下靜涯攝於北九州
門司區大里新町寓所。

[右二圖]
木下靜涯於臺灣淡水的故居世
外莊，今以大型看板圍繞，因
長期疏於修復，內部已殘破
不堪。（王庭玫攝於2017年
春）

代名詞。「世外」與「靜涯」的日語發音相同，前者在意義上象徵自己視名利為浮雲的超然胸襟，後者則隱含靜心求藝、並以此為生涯職志的自我表白。不論是在淡水，或是移居九州至今，不論是暫住之地或長眠之所，靜涯一貫將居所定名為「世外莊」，其意義深遠如此。對他來說，財貨聲名乃身外之物，心靈的豐富才是人生中最取之不竭、用之不盡的無窮寶藏。「世外莊」並非殿宇簧宮，其建築樸素一如其名，只是木屋一椽、花圃一畦的凡常人家，卻彷若一處不染纖塵的遺世莊園。

面對淡海美景的淡水「世外莊」，戰後多次易主改建，加上管理

單位長期疏於照護，至今已殘破不堪，陷入瀕臨倒塌之險境，昨是今非，令人不勝唏噓。然而，根據村上無羅當時的描述，其勝景佳境或可略窺一二：

只聽到「世外莊」，會以為那必是美輪美奐的一間別墅。事實上，所謂的「莊」，只不過是一間用本島瓦片蓋起來的破舊屋子罷了！而在這幢只有兩個房間的屋子中，先生卻能畫出每次在臺展中展出的美麗鉅作，這種成就真使人嘆為觀止！（〈木下靜涯論〉，1936.11）

無法想像，現實中靜涯一家多口擠在僅有兩間房間的屋宅，度過了二、三十年的歲月，並在此創造出所有佳品鉅製，光耀臺府展史冊，「斯是陋室，惟吾德馨」之典範巍然式昭，反映其包容忍耐力量之強大。

可以想見，「世外莊」雖僅能容膝，卻經常是畫友學生相互觀摩的文藝沙龍，亦是高朋滿座、日臺交流最風雅倜儻的聚會之所。我們可以說，眼前的青山綠林、風雨晴晦皆一一映入眼簾，成為靜涯胸中丘壑之來源；而四時景物不同，蒔花種草，春意自來，雖陋居若此亦能飽覽天地自然之美，人生之樂，夫復何求？九十歲之後在小倉終能擁有一方安身之所的靜涯，仍沿用舊名為「世外莊」，藝壇好友及學生亦經常造訪，習藝者紛來踵至，談文論藝、歡聲笑語一如往昔。不論是淡水時期或遷居北九州小倉之後，靜涯透過「世外莊」一詞對於後人的啟示，在於人的一生不論遭受何種苦難、如何貧困或時不我予，最無法被剝奪的就是自己心靈的財富這樣豁達的生命觀照。如此的人生觀，應該就是靜涯將自己的雅號及居所取名為「世外」的真正意涵，象徵他那雲淡風輕、從容自如的處事態度與生命格調，為日臺兩地遺留下來最豐美壯盛的精神文化遺產。

［上三圖］
木下靜涯淡水世外莊內外部殘破崩塌景象。
（攝於2013年，張崑振提供）

六、他鄉故鄉・勿忘臺灣

綜觀木下靜涯之生平畫業，他早年廣泛取法圓山四條派名家之長，練就一身絕藝；隨著來臺定居並在臺府展發揮長才，繁榮我臺畫界甚多。同時，透過與閩粵等地畫人的交流，以其兼具現代及傳統的融合性手法，為中國畫的沉痾弊病提供參考，成功進行臺、日、中三地文化之整合，發揮了作為近代東亞文化導師之重要角色。

本書的出版，除了為木下靜涯建立完整的個人傳記之外，最大的目的，不啻企望臺灣美術史得以因此而豐富、包容及更接近事實。

[右頁圖] 1976-1986年間，木下靜涯作紙本設色短冊，約36.3×7.6cm或36.3×6cm。（白適銘攝）
[下圖] 木下靜涯晚年在小倉「世外莊」緣側上鋪設紅毯作畫的神情。

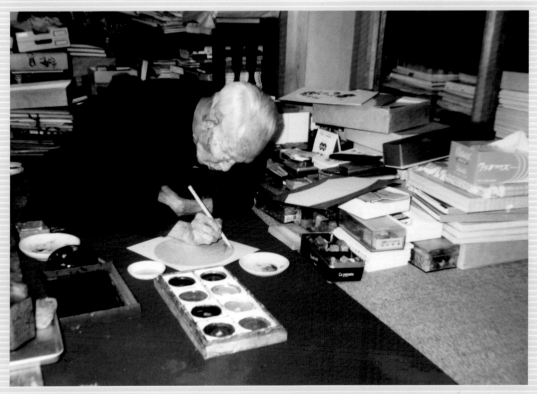

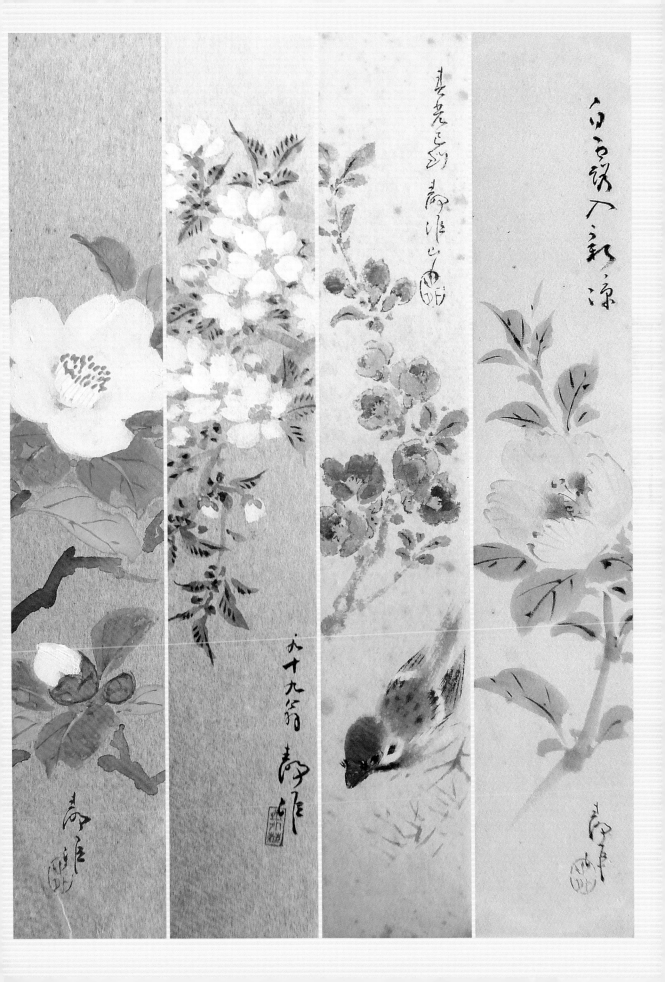

日臺兩國，故鄉三地

在木下靜涯逾百年的生命歲月之中，「故鄉」這個名詞代表的是思念、不可割捨卻又相當沉重，對像他這樣經歷衝突、離散及苦難更迭不斷的人來說，卻又更難定義。長野縣中澤雖然是他的出生之地、血緣之鄉，然而十七歲即離家遠遊，加上戰後遣返暫住，僅有二十年之時光；移居臺灣之後，原本計畫以此做為永住之地，無奈造化弄人、終致遣返，然靜涯及家人在此度過近三十年的美好歲月，臺灣對他個人來說，等於人生中的第二故鄉，而對兒女來說，卻是真正的故鄉；返日之後，最後落腳九州，仍過著四處租賃、售畫為生的清苦日子，他回憶說：「那個時候，最辛苦了！過著四處籌辦個展、持續賣畫的生活至今。」（《每日新聞》北九州版，1981.4.21訪問）除此之外，靜涯一向樂觀，未再說過較此更為辛苦的話。可以想見，教畫、賣畫並非其作為畫家之本意，只不過是因為生活所迫、不得已而為之的事情。

小倉「世外莊」的建造，一如上述，一方面具有靜涯在九十歲之後，不再寄人籬下、擁有終老之地的意義；另一方面，透過舊名之沿用，表達重現淡水昔日光景之意，其懷念臺灣情深若此。根據節子的描述，靜涯挑選此地重建「世外莊」的原因，主要著眼於該處之地形地貌——位於山岡之上，前有山巒緩丘、溪谷竹林，後而曲徑坡道、鄰里相望，景緻氛圍宛若淡水之故。新宅建成之後，靜涯同樣於前庭蒔花種草，並於其兩側手

[上圖]
木下靜涯在小倉建造的「世外莊」入口。（白適銘攝）

[下圖]
2007年，木下靜涯小倉世外莊自宅遠望。（木下節子攝）

植垂櫻、山櫻各一株，歷經幾回花開花落，看盡多少夕陽朝霞，照顧山間野貓高達十一隻，展現其親近自然、悲憫愛物的胸懷。直至以一百零二歲之高齡辭世，在此居住達十二年之久，可以說是靜涯最晚年的一段棲隱時光。從上述角度來說，中澤、淡水及小倉三地，代表靜涯一生三段不同時期的故鄉，其人生際遇亦各異其趣，代表他從自我養成、事業有成到復歸於平靜天成的不同階段。

■ 高齡畫伯，童心未泯

根據上述《每日新聞》的記載得知，當時已年屆九十五高齡、腰足皆逐漸無力的靜涯，曾自警說：「不太出外了，只打算好好利用自己僅存的時間及氣力」，「一提起筆來，就感到自己剩餘的力量不由然地沸騰起來」，「既然已經到了這樣的年齡，我想畫些看起來像兒童畫一般美麗的畫。」對他來說，雖然自己已是鶴齡白髮、年邁力衰的老翁，卻童心未泯，一個月仍然繪製十幅左右的作品，希望為世間留下最美好純真及充滿希望的作品。除創作書畫、研究漢詩之外，閒暇餘時喜歡飲

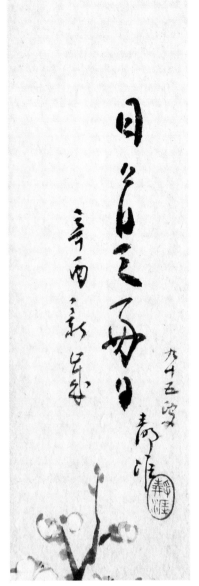

1981年，木下靜涯九十五歲所作紙本設色短冊。（局部，白適銘攝）

[左下二圖] 小倉世外莊前庭，有木下靜涯親手種植的山櫻與垂櫻兩株。（白適銘攝）
[右下圖] 木下靜涯小倉世外莊緣側客廳及床之間擺設。（白適銘攝）

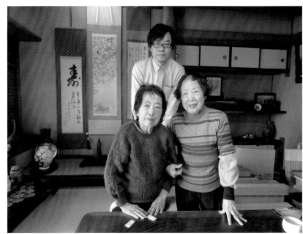

[左上圖]
2017年，木下靜涯二女文子（後中）、三女節子（前右）、學生澀谷和美（前左）、江秋瑩及孫女（後左及右）合影於小倉世外莊。（白適銘攝）

[右上圖]
2017年，白適銘（後）與木下兩位女兒攝於小倉世外莊。（江秋瑩攝）

酒、品菸的靜涯，之所以如此長壽的祕訣，恐怕與他隨處而安、心胸開闊的個性有關，他的畫作更因此呈現一種與世無爭、溫柔和煦的調性。他曾對來訪記者説：「畫畫這件事，對身體最好」（《西日本新聞 夕刊》，1983.9.13），直至過世前仍創作不輟。

移住北九州之後，雖曾舉辦畫展數次，不過，規模較大者，卻遲至1974年（昭和四十九年）之時，才應學生為其祝賀八十八歲壽辰之請舉辦「米壽紀念作品展」（小倉井筒屋及久留米支店二處）；其次，九十歲（1976）時另應故鄉駒ヶ根鄉土研究會、公民館之邀舉辦「木下靜涯

[左下二圖]
木下靜涯九十歲個展於赤穗公民館舉行，圖為看板及展出之部分作品。

[右下圖]
木下靜涯遺作展看板

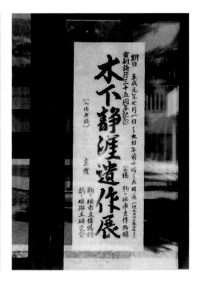

畫伯作品展」（赤穗公民館），展出屏風、匾額、掛軸等四十二件。1983
年（昭和五十八年）九十七歲之時，再次受故鄉駒ヶ根市博物館邀約與學生
舉辦祝壽聯展，自我挑戰，於十五日之間完成一件200號的日本畫鉅作，瞬時
傳為佳話。

　　百歲時，學生亦自組祝壽會並於小倉北區之アートスペース ガトウ
不二（Art Space・Gato不二）畫廊舉辦師生聯展，以示慶賀。1988年（昭和
六十三年）8月27日，靜涯因肺炎病逝，隔年7月由駒ヶ根市立博物館及駒ヶ
根鄉土研究會聯合籌劃「木下靜涯遺作展」（駒ヶ根市立博物館），藉以紀
念這位出身長野縣的重量級日本畫大師，作品包含屏風、拉門、匾額、掛軸
等六十二件，規模頗大。在這些展品中，包含早年佳作〈猛虎之圖〉（20歲
以前）、二幅〈靈峰富士之圖〉（20及22歲）或後期代表作〈前後赤壁之圖〉
（65歲）、〈松竹梅之圖〉（81歲）屏風等，展品以晚年常見的花卉小禽圖樣為

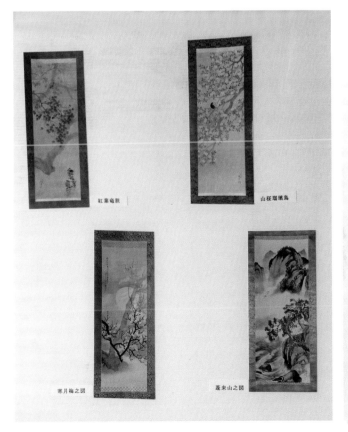

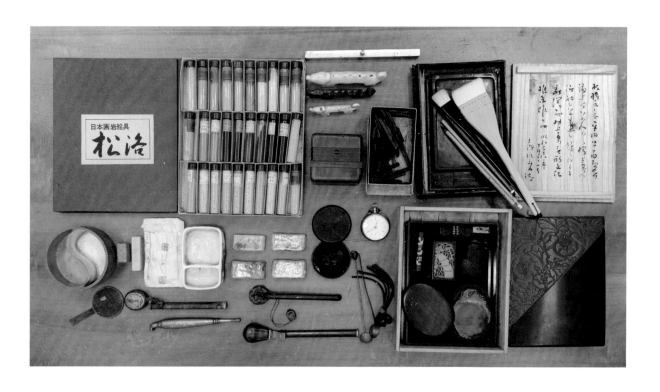

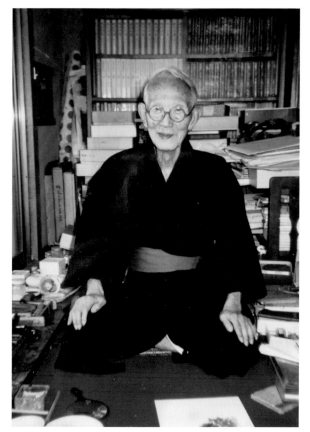

多，雖缺乏旅臺作品的參與，卻具有完整回顧其一生畫業的目的。

　　從目前保存家中的掛軸匾額，亦或是贈予學生的畫帖短冊，皆可看出靜涯晚年之作不僅數量甚多，其筆墨如行雲流水、色彩敷染豐富而協調，功力未減當年。根據節子所述，靜涯在籌建新宅時即刻意將緣側部分加大，作為畫室之用，從當時數枚彩照所見，得知靜涯作畫時會在木板上鋪設紅毯，並將畫具顏料置於右前，盤坐其上以運筆創作。傳統日本畫顏料多屬礦物性，需加熱煮膠調和，費時費工，故偶而參用現成代用顏料，色彩更具多元性及現代感。不論是毛筆、硯臺、筆洗、筆擱、色盤、菸斗、紙鎮、炭條、篆刻臺、印章、印泥，或戰後以來的數

十本寫生稿本、教學時之示範畫帖，在陪伴畫家
走過數十星霜之後，雖然多已斑剝漫漶，卻為這段
歷史留下不可磨滅的痕跡，印證其源源不斷的創作活力
與對東洋美術的理想堅持。

木下靜涯寫生冊的一小部分。
（徐曼淳攝）

二女代父，重訪寶島

晚年靜涯的創作興趣，並不侷限於傳統日本畫家崇尚的詩書畫
印「四絕」而已，另曾製作陶藝、漆器，甚或繪製和服腰帶（P.144上圖）
等。在前者方面，主要是為了對前述發起「米壽紀念作品展」諸人的好
意表示感謝，曾特別燒製陶製杯盤瓶罐，贈予親友學生作為回禮紀念。

[左頁上圖]
木下靜涯晚年使用之畫具、顏
料等。（徐曼淳攝）

[左頁下圖]
木下靜涯晚年攝於小倉世外莊
畫室。

木下二女木下文子（左1）戰
後返臺參加同窗會與友人合影
於臺北龍山寺前。

木下靜涯晚年繪製的和服腰帶。

這些陶藝作品雖然器型簡單、主題多為花卉植物，然不論歲寒三友、蘭花、鳶尾或秋菊等，其用筆寫意，刻意留白，呈現大方樸拙之韻致，反映靜涯晚年從容自若的藝術境界，更是一絕。陶器在繪製完成之後，特別交由以「萩燒」聞名日本的江戶名窯「天寵山」（位於今山口縣萩市），以家傳祕法燒製而成，名家名窯攜手合作，可謂珠聯璧合、相得益彰。

木下靜涯繪製萩燒陶盤（左1）、
陶酒瓶（右1）及漆盤（中）。

返日之後，靜涯終其一生皆未能再次踏上寶島土地，蔡雲巖、林玉山、洪許却等故人的前後探視，亦或是二位女兒的再訪臺灣，雖能勾起其對往昔的諸多回憶，不過，靜涯個人的情感仍應留在戰前。在晚年諸多抒情之作當中，臺灣仍然是個縲綣難忘的議題。因兩地懸隔已久，在臺灣目前的相關出版品中，討論戰前的部分較多，返日之後的作品幾乎甚少被涉獵、介紹。雖然本書亦未能網羅所有，不過透過本次的調查，由女兒們及學生所提供的資料，對其晚年作品風貌亦可見一斑。有關臺灣主題之作品，風景方面，以描寫淡水煙雲、港灣帆影或蓬萊山海等較容易辨別；花鳥方面，則以臺灣特殊的植物如石楠花、蝴蝶蘭或臺灣時草等，較為多見。

▌再繪臺灣，以誌不忘

1976年（昭和五十一年）於故鄉駒ヶ根市赤穗公民館舉辦的「木下靜涯展」中，即有一件〈臺灣風景〉屏風，根據當時拍攝的彩色照片來看，靜涯以其在臺期間常見的南畫水墨風格，筆墨濕潤，氣韻如新，描繪煙雨壟

[左圖]
木下靜涯　桔梗花　1979
紙本、彩墨（畫仙板）
27×24.2cm

[右圖]
木下靜涯　春潮漫漫
年代未詳　紙本、水墨
林錦鴻舊藏

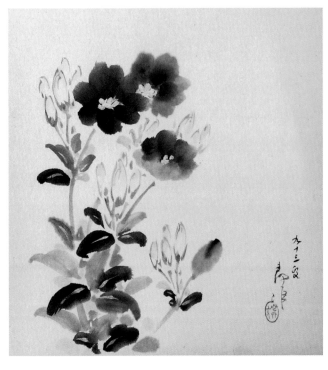

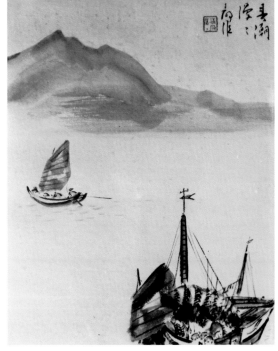

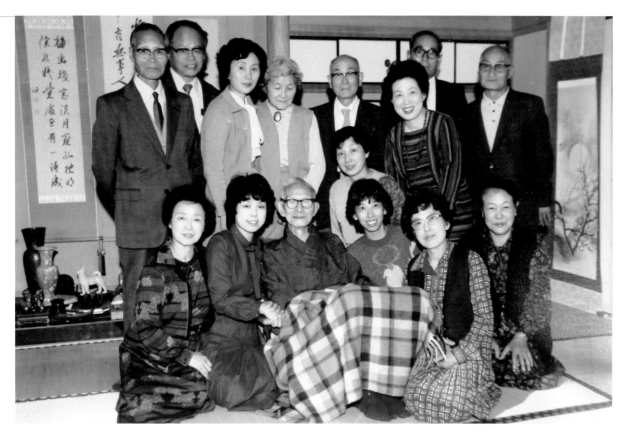

木下靜涯（前排左3）米壽紀念與家人、學生合影於小倉世外莊。

罩中的淡海船影及觀音山景。不論是主題或構圖，〈臺灣風景〉都與第一回臺展〈風雨〉（1927）、第三回臺展〈雨後〉（1929）及第六回府展〈雨後〉（1943）等圖如出一轍，可以知道是對他自己開創的臺灣南畫風景的一種沿用，同時也是在五十年後，藉此對淡水幽居生活的一種懷念，以誌不忘。此種自淡水「世外莊」望向窗門之外的景色，曾經是村上無羅口中彷彿天堂般，也是「木下最喜愛的、繪畫最多的、又最多佳作」的取材之處。

除了沿用水墨之外，戰後完成的此類構圖中並可見淡設色之作，如〈寄語蓬島舊山河〉（1974）、〈晚秋之圖〉（1976）與〈淡水風景〉（1982）。關於前者，很值得特別關注，此時已屆米壽的靜涯，刻意將平常煙雲密布、風雨未歇的夏日晚暮，置換以風光旖旎、風平浪靜的春日景象，透過鮮明色彩，營造出令人振奮愉悅的氣氛。尤其是在畫面

1976年，在木下靜涯故鄉舉辦的「木下靜涯展」中展出的〈臺灣風景〉。

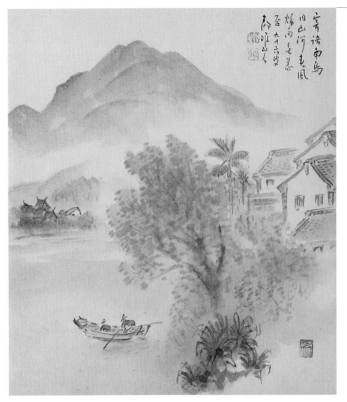

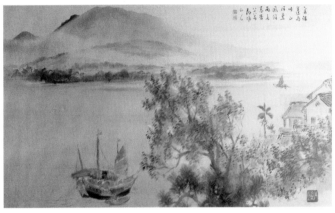

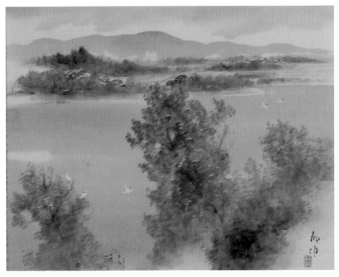

上方題下：「寄語蓬島舊山河，薰風滋雨無恙否？」的字句，清楚呈現其對臺灣的深切思念。另外，繪製於畫仙版之上的〈淡水風景〉（1982），幾乎以同樣的方式描繪，只是結構及配置較為簡單，右上方題作：「寄語南島舊山河，春風秋雨無恙否？」，將「蓬島」更為「南島」，將「薰風滋雨」換為「春風秋雨」，二者意義差異不大，或者應該說，後者更具有對地理及時間雙重意識的強化，反映其內心深處越發強烈的土地認同與感時傷逝。〈晚秋之圖〉雖然不是描繪淡水，不過，畫前紅葉林上白鷺鷥或飛翔或停歇的取景，與前二者並無二致，顯示其將淡水母題融入日本風景的巧思。

在花卉方面，意象最鮮明且富地理象徵的，除石楠花之外，則屬臺灣時草最為特別。1981年（昭和五十六年）春寒之時，淡水世外莊幫傭洪許却輾轉尋得住址前來探訪，靜涯當時已年屆九五高齡。此次來訪對主僕二人來說，雖然是久別重逢、值得慶賀之事，然亦可能是有生之年中的最後謀面，臨別前靜涯特繪一畫相贈，題為「臺灣時草」，並在其上題下「佳人出幽谷，未染世下塵」等語（P.127右上圖）。該年5月，

寄語南島
舊山河仍春風
煙雨……
……九十六叟
南涯山人

[左頁上圖及左圖]
木下靜涯
淡水風景（全圖及局部）
1982　紙本、設色（畫仙板）
27×24.2cm

[左頁中圖]
木下靜涯　寄語蓬島舊山河
1974　絹本、設色
34×49.5cm

[左頁下圖]
木下靜涯　晚秋之圖　1976
絹本、設色　40.5×49.9cm

靜涯在迎接生日之時，曾為自己繪製一幅同樣的「臺灣時草」，並在包裝紙題籤上分別寫下出生及作畫日期，題為「誕生日紀念」。配合前者題識來看，可知靜涯藉此草花比喻自己的清貧自守與不染塵埃，而畫面中兩株相對的花朵，似在彼此招呼，似在象徵年輕與年老的兩個自我，突顯了「自畫像」視覺寓意的趣味性。

石楠花與琉璃鳥的主題搭配方面，一如前述，原本是遷居北九州多年後的靜涯自身，用來象徵飛越關山、重回臺灣的一種返鄉隱喻，不過，亦同時被借用至為對故鄉中澤的懷念，例如在九十歲（1976）時的「木下靜涯畫伯作品展」中，即曾展出一件題名為〈駒ヶ岳石楠花〉的匾額作品。駒ヶ岳為環抱長野縣境、接近三千公尺的高山，在伊那谷地區將此山稱為西駒ヶ岳或西駒，靜涯出生地舊家即在此山山腳之下，不論晴天或雪日，皆能咫尺在望。靜涯挪用1930年代中期的阿里山石楠花小鳥圖像，採取所謂融合花鳥與風景的手法，刻意將石楠花與西駒ヶ岳同繪一圖，其遙望故里、思念親友的情思實昭然若揭。

木下靜涯　臺灣時草
1981　紙本、設色（畫仙板）
27×24.2cm

▌日日好日，生命風景

　　1988年（昭和六十三年），靜涯步下人生舞臺，其與臺灣的關係亦暫時告一段落，迫使原本一衣帶水的歷史再次隱沒於無形。靜涯因長時抵抗病魔，體力漸衰，平日打理精神、勤作書畫一如往昔，即便在他臨終前仍不忘創作。成為其絕筆之作的〈天地無私春自來〉墨書墨竹，畫幅雖小，堅韌意志卻溢於言表。據聞書寫該句詩文時乃「正襟危坐，墨竹則是在長年陪侍左右的二女木下文子進言下，所補畫的」，反映了「明治人的骨氣」，以及「真正的藝術家的生涯」！（下村幸雄，《鄉土》，第9號，1989.8）這件作品，隨後由女兒決定製成印刷品，用來分送諸親友學生，作為對這位為人謙和、風骨長存的藝術家的永恆追念。

　　「天地無私春自來」或「日日是好日」，可謂靜涯最晚年時經常題寫的名言佳句，時而以獨立鑑賞的書法形式呈現，時而作為題跋文字以鋪陳畫意，反映對其內容意義的偏好。歷經親人分離、妻子謝世、遣返日本及輾轉遷徙等各種人生磨難，此時，終於能在這方真正屬於自己的園地中休養生息、乘興揮灑，此生已然無憾！窗外所見之處，盡是綠葉紅花、山嵐谷泉、鳥叫蟲唧、日昇月落，四季變幻莫測，晨昏往復有時，大自然蘊藏無窮無盡的財寶，只待有心人的用心發掘。天地無私之句意，代表自然宇宙的一視同仁、貴賤無差，無時不刻且源源不絕地啟發著人們，若能

1988年，木下靜涯絕筆之作〈天地無私春自來〉墨書墨竹。（紀念品）

木下靜涯　天地無私春自來
1981　紙本、設色（畫仙板）
27×24.2cm

了悟此理，人生勢必日日好日、年年好年，何勞苦之有哉？人因為心眼開闊、去除我執，所到所見故能步步蓮花、處處淨土，好鳥長鳴、好花長開的圓滿境界來自內省，而非外求。

重新回顧木下靜涯之生平畫業，我們可以知道，早年在村瀨玉田的指導下，廣泛取法圓山四條派名家之眾長，因此練就一身絕藝；隨著來臺定居並在臺府展發揮長才，啟發眾多學子，裨益、繁榮我臺畫界甚

木下靜涯
閒庭清風幽香來（野薑花）
1974　紙本、設色
27×24.2cm　私人收藏

[右頁上圖]
木下靜涯
牡丹花（富貴清豔）　1976
絹本、設色　45×105cm
私人收藏

[右頁下圖]
淡水木下靜涯紀念公園內的
石雕，上面鐫刻著靜涯話語
「好日、好日、又好日」。
（王庭玫攝）

多，同時，作為松村吳春以下的嫡傳弟子，靜涯更可說是將圓山四條派傳布臺灣最重要的推手。此外，透過與閩粵等地畫人的往返交流，以其兼具現代及傳統的融合性手法，為中國畫長久以來的沉痾弊病提供參考，成功進行臺、日、中三地文化之整合，發揮了作為近代東亞文化導師之重要角色。

返日之後，雖然生活清苦、遠離核心，卻能不改其志，凡事處之泰然、積極以對，畫風因此更為鮮活、安適，造就晚年另一高峰。從中澤、淡水到小倉，靜涯一生歷經了全然不同的生命風景，他的畫作題名似乎預告了這樣的人生轉折與現實境遇。從初露頭角的畫壇新秀，到輝煌騰達的官展導師，「日盛」麗景象徵其功成名就、游刃有餘的事業頂端；從臺海三地的文化先驅，到落腳九州的隱者形象，「雨後」新霽則代表其浴火重生、明心見性的晚年心境。

透過本書的出版，除了為其建立完整的個人傳記之外，最大的目的，不啻企望臺灣美術史得以因此而豐富、包容及更接近事實。遺憾的是，靜涯以「正史」的方式重返臺灣美術脈絡的當今，距離他遣返之日，已超過七十年的時光，乏人問津。其間，或有零星記載或單篇論述，然流傳不廣，國內讀者難以知悉其成就及貢獻。這部專輯的成

書雖出於偶然，卻時猶未晚，可喜的是，透過在臺學生蔡雲巖子媳之積極奔走，女兒文子、節子的完全信任及慷慨提供，以及諸多友人的協助支持，這段即將湮滅的歷史，終能在最危急的時刻以一點一滴的拼圖方式，獲致最大程度的挽救，展露其未曾完整揭示的面貌。同時，藉此修補謝里法在《臺灣出土人物誌》及《日據時代臺灣美術運動史》書中的缺憾，從展現真相的角度公平對待，重建「他們的成就終究屬於臺灣」這樣的認識，為其建立應有的歷史座標。這無疑是臺灣社會及歷史之大幸，作為本書作者，深感責任重大，並藉此告慰木下靜涯及曾在此辛勤耕耘的已故日本畫家的在天之靈。

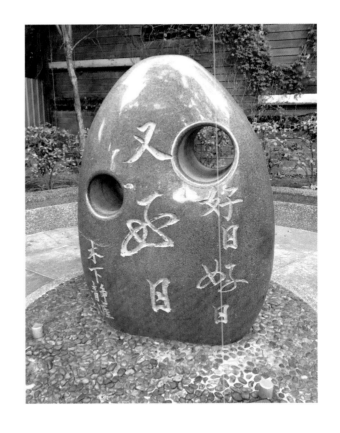

▌感謝：本書承蒙木下靜涯女兒木下文子、節子提供並授權圖片，以及江秋瑩、澀谷和美、林柏亭、洪志一、賴明珠、張崑振、張育華、臺灣創價文教基金會、秋惠文庫、藝術家出版社等提供圖片資料及協助，特此致謝。

木下靜涯生平年表 （白適銘、張育華合編）

1887
- 一歲。5月16日出生於日本長野縣上伊那郡中澤村上割燧澤（今駒ケ根市中澤上割），本名源重郎。
- 父親木下久太郎，母親志づ，為家中長子。家中以務農和養蠶業為生。

1893
- 七歲。入中澤尋常高等小學校就讀。

1897
- 十一歲。中澤尋常高等小學校畢業。
- 入中澤尋常高等小學校的高等科就讀。
- 向中澤下割的木下琴齋學習俳諧，並入詩社「大東舍」，其號「花友」。

1901
- 十五歲。3月，自中澤尋常高等小學校的高等科畢業。
- 4月成為中澤上割分教場的代課教員。繪畫受同村田中亭山啟蒙。

1903
- 十七歲。辭去中澤上割分教場代課教員之職。赴東京，入中倉玉翠門下。

1904
- 十八歲。3月，自東京郁文館中學卒業，6月轉入四條派畫家村瀬玉田畫室。

1907
- 二十一歲。作品〈細雨〉入選東京勸業博覽會。
- 於日本美術學校三學年修業。12月，入陸軍戶山學校十六大隊服役。

1908
- 二十二歲。因罹患胸膜炎而退役。
- 夏，完成〈靈峰富士之圖〉。
- 秋，走訪京都並加入竹內栖鳳的「竹杖會」，拜入其門下。
- 結交小野竹喬，並接觸「南畫」技法。

1911
- 二十五歲。二度返回東京。進入個人樣式摸索階段，作〈花鳥風景畫〉七枚。
- 與前田ただ（tada）女士結婚。

1912
- 二十六歲。秋，曾向友人提及參與美術及文藝雜誌之工作。

1913
- 二十七歲。作絹本著色屏風二枚折〈農村風景〉。

1914
- 二十八歲。使用點描法作絹本著色屏風二枚折〈山村風景〉。
- 長女俊子出生。

1915
- 二十九歲。長子敏誕生。
- 作〈十二個月花鳥風景畫〉、〈四季花鳥風景圖〉、〈牡丹二雀之圖〉、〈蓬萊山之圖〉、〈四季六景〉等。

1918
- 三十二歲。12月，與「芝皓會」同人小林蓬雨、瀨尾南海、陣內松齡，自東京出發前往印度阿旃陀石窟觀畫，來臺避寒及旅行寫生，其一友人罹腸病毒，木下因看護滯留臺灣，其餘二人返日。

1919
- 三十三歲。1月在《臺灣日日新報》發表畫作。
- 友人鰍澤榮三郎在臺北法院擔任判官，寄宿於友人宅。
- 2月8-9日，芝皓會同人作畫陳列會在臺北鐵道旅館舉行。
- 4月20日，與小林蓬雨在高雄範多商會舉行作品聯展，賣畫約三十多件。
- 5月中，兩人滯留打狗（今高雄），打算前往鵝鑾鼻寫生。

1921
- 三十五歲。12月24-26日，木下靜涯小品展觀會在臺北西尾商店舉行。

1923
- 三十七歲。攝政宮（後來的昭和天皇）渡臺之際，4月，受託為臺南市製作三卷〈番界風景繪卷〉呈獻給皇太子殿下。
- 6月15日，接妻與兩子來臺，寄居淡水街三層厝26番地達觀樓下方。
- 8月6日，木下靜涯畫會在新竹俱樂部舉行，展品三十件全數售出。
- 12月22-25日，在博物館舉行以新春小品為主題的展覽會，頗受好評。
- 12月28日，於基隆公益社舉行畫展，山內街長表示觀賞人數多。

1924
- 三十八歲。1月26日，製作裕仁皇太子成婚作品〈奉祝謹寫〉。
- 1月27日，受邀參加淡水聯珠會舉行的奉祝競技會，並作短冊贈予一等至五等的授獎者。
- 2月16日，圓山聯珠會的發會式及第1回競技會舉行，以木下靜涯的作品為贈品。
- 6月，次女文子出生。
- 作〈觀音山〉、〈淡水〉。

1925
- 三十九歲。12月19-21日，在臺灣日日新報社舉行小品畫展。
- 12月22-23日，在博物館舉行日本畫會。

1926
- 四十歲。6月6日，淡水蛙會第1回句會在木下靜涯宅舉行。28日，淡水蛙會在水利組合舉行第2回運座句。木下以筆名「世外」發表「苔むせる石の祠や夏木立」及「繫ぎたる舟に聲あり夏の月」。

- 3月，三女節子出生。
- 7月28日，淡水蛙會第3回句會在郡構內水利組合舉行。
- 9月28日，第6回蛙會主題為花火、蟲、尾花的各三句，木下欲投句。
- 10月21日，因病缺席淡水蛙會的例會。
- 10月29日，去高雄和澎湖後，在高雄開畫會。
- 12月24-26日，舉行個人展覽會，以春掛用的畫幅式紙及短冊，在海野商店舉行。
- 作〈河水清〉。

1927
- 四十一歲。1月9日，「臺灣日本畫會」成立，木下靜涯為會員之一。
- 1月23日，臺灣日本畫會紙本作品展覽會於淡水多田榮吉家舉行，由木下靜涯介紹該會趣旨，出席畫家九名，入會者達六十餘名。
- 2月13日，參加第2回研究會，「臺灣日本畫會」改名為「臺灣日本畫協會」。3月13日，第3回研究會由木下靜涯主辦。4月10日，第4回研究會舉行，以魚類為主題，木下靜涯當場揮毫。5月8日，第5回研究會於今川墨海宅舉行。6月12日，第6回研究會舉行，以蟲類為主題。7月10日，第7回研究會於野口秋香宅舉行，以獸為主題，各自揮毫。8月14日，第8回研究會於井上一松宅舉行，展出各自作品，並席上揮毫。9月11日，第9回研究會於鄉原古統宅舉行。由於「臺展」將至，故全員出席。
- 10月28至11月6日，擔任第1屆「臺展」事務委員會會員及幹事。
- 10月30至11月3日，臺灣日本畫協會乘「臺展」開會之機，在臺灣日日新報社舉行關式色紙冊席上畫會。執事者有木下靜涯等十人。
- 11月23日，臺灣日本畫協會秋季寫生旅行作品展覽會在淡水田榮吉氏宅舉行。入會者有六十餘名，由木下靜涯介紹本會的趣旨，當日席上揮毫。
- 作品〈風雨〉、〈日盛〉參展第1回「臺展」，前者由總督府購買。
- 11月在《臺灣時報》發表〈東洋畫鑑查雜感〉。

1928
- 四十二歲。5月27日，由五島旭泉、野原義和發起人木下靜涯揮毫頒布會舉行，是臺灣首次有後援會的組織，入會者近百人。
- 9月3日，新會長河原田民官招待同會評議員、審查員及幹事，在官邸開茶話會，委囑第2回臺灣美術展覽會的審查員，東洋畫為鄉原古統、木下靜涯，西洋畫為石川欽一郎、鹽月桃甫。此外由日本招聘日本畫及西洋畫審查員各一名。
- 10月，擔任第2回「臺展」東洋畫部審查員。
- 第2回「臺展」展出〈大屯雨霽〉、〈魚狗〉。11月，四女和子出生。

1929
- 四十三歲。8月，出席臺灣日本畫協會的淡水席畫會。
- 11月，擔任第3回「臺展」東洋畫部審查員。
- 以南畫〈雨後〉、〈秋晴〉參展第3回「臺展」。

1930
- 四十四歲。用號「靜涯散民」。
- 2月，鄉原古統與木下靜涯合作，成立「栴檀社」。
- 4月，參加栴檀社於臺北市乃木町陸軍偕行社舉辦第1回試作展覽會。木下靜涯之太魯閣〈深水溫泉〉標價最高，價五百圓。
- 5月，到福州寫生旅行。前往中國閩侯縣舉辦的宜園展覽會，以第1回「臺展」及栴檀社的三件作品參展。受縣長歐陽英邀請繪〈宜園圖〉以記佳話。5月27日返臺。
- 8月28日，在新竹公會堂日本室舉行新竹寫生行腳個展。
- 9月，出席臺灣教育會邀請的「臺展」記者招待會。
- 10月，擔任第4回「臺展」東洋畫部審查員，並以〈靜宵〉、〈立秋〉參展。
- 12月20-21日，在榮町舊總督府廳舍舉辦木下靜涯個人小品展覽會。
- 五女淑子出生，僅活五歲。

1931
- 四十五歲。10月，協助教育會美術館和漢洋古名畫美術展的舉辦。
- 10月，擔任第5回「臺展」東洋畫部審查員。並以作品〈耀日〉屏風參展。

1932
- 四十六歲。2月，於臺北表町組合事務舉行日本畫研究會，木下靜涯擔任講師，每週指導二次。
- 6月18日，發表〈鍾馗圖〉詩作。擔任淡水街協議員。
- 10月，擔任第6回「臺展」東洋畫部審查員。並以〈立秋〉參展。

1933
- 四十七歲。用印「世外莊」。
- 繪製《あらたま（璞）》雜誌8至12月封面。

- · 10月，擔任第7回「臺展」東洋畫部審查員。以作品〈春〉參展。
- · 11月3-5日，鄉原古統與木下靜涯迎接福建畫家張鏘、陳子奮來臺，於鐵道旅館舉行南畫觀賞會。

1934
- · 四十八歲。1月，「淡水趣味會」由木下靜涯、盧阿山及板羽茂平太三人主辦，於淡水公會堂舉辦盆栽展覽會。
- · 10月12-14日，臺灣日本畫協會第3回展覽會，木下靜涯以〈淡江雨餘〉、〈山村雪後〉參展。
- · 10月，擔任第8回「臺展」東洋畫部審查員。以〈蕃山將霽〉參展。
- · 繪製《あらたま（璞）》1-8月封面，以及《朱轎》4-9月封面。

1935
- · 四十九歲。1月，木下靜涯與喜多收一郎於大稻埕江山樓舉辦奇聞會。
- · 6月9日，郭雪湖、曹秋圃、陳敬輝、楊佐三郎、林錦鴻、呂鐵州組「六硯會」，並推選尾崎秀真、鄉原古統、鹽月桃甫及木下靜涯為協贊員。
- · 6月17日，始政記念繪葉書三枚一組，分別為鄉原古統繪〈臺灣神社〉、木下靜涯繪〈新高山〉及鹽月桃甫繪〈鵝鑾鼻〉。
- · 7月，六硯會第1回東洋畫講習，特別講師是木下靜涯及鄉原古統。
- · 8月，臺灣日本畫協會第4回作品展，於臺日報社三樓講堂舉行，木下靜涯以〈白雨雪後〉展出。
- · 10月，參與臺博協贊會記念繪。包括：木下靜涯〈淡水雨後〉、鄉原古統〈蘇花斷崖〉、呂鐵州〈胡蝶蘭〉。
- · 11月，木下靜涯成為官選淡水郡淡水街議員。
- · 繪製《あらたま（璞）》1-4月、9-12月封面。

1936
- · 五十歲。10月，擔任第10回「臺展」東洋畫部審查員。以〈刺竹〉參展。
- · 11月3日，明治節舉行「臺展」十週年祝賀式，木下靜涯獲選為「十年勤續役員」。
- · 11月3日，木下靜涯懇親會於大稻埕江山樓舉行，會費二圓五十錢。
- · 繪製《あらたま（璞）》1-12月封面。

1937
- · 五十一歲。10月9-11日，皇軍慰問臺灣作家繪畫展，在總督府社會科及臺日報社後援下，於臺北市龍口町教育會館舉行，總計九十五件作品，具反映時局、慰問皇軍的使命，木下靜涯展出〈淡水〉。
- · 10月，淡水郡三芝庄長盧根德推行正廳改善，請木下靜涯繪製神武天皇東征的尊像取代臺灣人正廳的神佛。
- · 繪製《あらたま（璞）》1-12月封面。
- · 1月15日，在《臺灣新民報》發表文章〈世外莊漫語〉。
- · 10月，作〈淡水〉及紙本複寫〈神武天皇御東征の御尊像〉。

1938
- · 五十二歲。8月，臺日報社舉行獻納日本畫展，在臺的日本畫家共同展出五十件，木下靜涯展出〈花鳥〉。
- · 10月，擔任第1回「府展」東洋畫部審查員。以〈新高山之晨〉參展。
- · 10月27日，木下靜涯夫人感染傷寒，因心臟痲痺病逝於臺北。於淡水寺舉行佛教告別式。
- · 11月，木下靜涯以淡水街協議員代表出席淡水港灣築港問題。
- · 11月底，齋藤與里來臺寫生，並與「府展」關係審查員鹽月桃甫及木下靜涯舉辦展覽會，於龍口町教育會館陳列。
- · 繪製《あらたま（璞）》1-12月封面、《臺灣警察時報》新年特別號封面。
- · 在《臺灣時報》發表文章〈臺灣的花鳥（圖與文）〉。

1939
- · 五十三歲。3月30日，任臺北巡查的長子木下敏，因敗血症病發逝世。於郡會議室舉行警察葬。
- · 5月16-22日，前往東部視察一週。
- · 9月，臺中美術展7-10在教育會館舉行，木下靜涯與鹽月桃甫前往擔任審查員。
- · 10月，擔任第2回「府展」東洋畫部審查員。以〈爽秋〉參展。
- · 繪製《あらたま（璞）》1-12月封面。
- · 在《東方美術》發表〈臺展日本畫的沿革〉一文。

1940
- · 五十四歲。10月，擔任第3回「府展」東洋畫部審查員。以〈滬尾之丘〉參展。
- · 12月，創元美術協會舉行全島作家招待奉讚展，木下靜涯參展，還特別陳列病院船慰問獻納畫。
- · 繪製《あらたま（璞）》1-12月封面。

1941
- · 五十五歲。1月，參加臺北榮町明某階上舉行臺灣邦畫聯盟發會式，主張彩管報國的宣言，以繪畫紀錄保存臺灣文化，並發揚日本精神，為皇軍將兵武運長久祈願。
- · 4月，廣東共榮會舉辦南畫會美術展覽會，木下靜涯參展。
- · 6月，嶺南畫家聯盟主辦，省政府後援，在廣東南支日報舉辦日華親善展覽會，臺灣東洋畫家木下靜涯等十一名參展；該展7月移師廈門續展。
- · 7月10日，第4回「府展」籌備懇談會，邀請鹽月桃甫、木下靜涯、立石鐵臣、李梅樹、楊佐三郎、中村敬輝等參與討論。擔任該屆東洋畫部審查員。並以作品〈砂丘〉參展。
- · 8月，木下靜涯於臺南展出小品。

	· 10月25日，參加長谷川總督於官邸招待「府展」審查員活動。
1942	· 五十六歲。4月3-5日，祝戰勝日本畫展由南方美術振興會主辦，總督府文教局、情報課、臺北州市後援，於臺北市公會堂舉行。展覽會網羅木下靜涯及其他無鑑查及推薦級以上的日本畫作家，共有百件作品陳列。會後木下靜涯以一件作品獻納陸海軍。
	· 8月，在《隨筆 新南土》發表文章〈新南土淡水閑話〉及圖版〈紅毛城〉、〈淡水高爾夫球場〉、〈淡水港〉。
	· 9月，參加「府展」作家懇談會，於鐵道旅館舉行。
	· 10月，參加長谷川總督於官邸招待「府展」審查員午餐會。並擔任第5回「府展」東洋畫部審查員。同時以〈豐秋〉參展。
1943	· 五十七歲。4-6月，至廣東進行日華親善繪畫展。
	· 10月，擔任第6回「府展」東洋畫部審查員。以〈雨後〉、〈磯〉參展。
1944	· 五十八歲。《臺灣文藝》創刊，中有署名「世外」的插圖一幅。
1946	· 六十歲。4月，因公布強制遣返日僑政策，木下靜涯作為遣返者團長全家返日，定居中澤村。
	· 作屏風六曲一雙〈前後赤壁之圖〉紙本墨畫，以及〈花鳥圖〉。
1949	· 六十三歲。在三弟木下和雄勸說下，搬至北九州市門司大里新町。
	· 在北九州市堅町的美術品店「合田伍水堂」二樓指導同好者繪畫，長達十年。
	· 應弟子要求在家教授繪畫，訂名為「靜遊會」。
	· 作絹本著色軸四幅：〈雙鶴瑞祥之圖〉、〈松上鷹之圖〉、〈瑞祥之圖〉及〈晚秋之圖〉。
1966	· 八十歲。居所從門司移到小倉昭和町。
	· 作〈蓬萊山水之圖〉、〈四君子之圖〉等。
1967	· 八十一歲。6月，寄居北田則之在小倉上到津家中。
	· 近兩年參加西日本聯盟及北田則之的書畫研究會「遊墨會」。
	· 作紙本墨畫淡彩屏風六曲一雙〈松竹梅之圖〉、絹本墨畫軸〈朧夜之圖〉。
1969	· 12月，昔時學生赴日拜訪其師木下靜涯。
1971	· 八十五歲。大阪萬國博覽會舉辦之際，昔學生蔡雲巖夫婦二訪其師木下靜涯。
	· 作絹本著色軸〈喜久華之圖〉。
1974	· 八十八歲。於小倉井筒屋及久留米支店畫廊舉行米壽紀念作品展。
	· 為祝賀木下靜涯八十八歲生日，「靜遊會」同人企劃米壽紀念作品展。
	· 作絹本墨畫額〈牡丹こ雀〉。
1975	· 約於此年覓得小倉現址重建世外莊，作為終老之所。
1976	· 九十歲。駒根鄉土研究會及駒根市赤穗公民館協議會共同舉辦祝賀木下靜涯九十歲活動，舉行第1回返鄉展。
1980	· 九十四歲。作絹本著色軸〈白雲紅葉之圖〉。
1982	· 九十六歲。作絹本著色軸〈清流鮎魚之圖〉。
1986	· 一百歲。「靜遊會」生徒為祝賀木下靜涯百歲，與老師舉辦聯展。
1988	· 一百〇二歲。1月，寫下「好日好日又好日」及「天地無私春自來」兩句話。
	· 8月27日，因肺炎謝世於小倉世外莊。次年，木下靜涯遺作展於駒根市立博物館舉行。
2013	· 5月，由新北市政府文化局委託國立臺北科技大學建築系張崑振擔任計畫主持人的《新北市歷史建築淡水木下靜涯舊居修復或再利用計畫》完成，並出版成冊。
2017	· 《家庭美術館──美術家傳記叢書──日盛・雨後・木下靜涯》出版。

▌參考資料

● 《臺灣日日新報》、《臺灣人士鑑》、《在臺の信州人》、《新臺灣之文物》、《臺灣時報》、《閩報》、《東方美術》、《臺灣新民報》、《鄉土》、《木下靜涯展目錄》、《木下靜涯遺作展》、〈略歷〉（手書）、廖瑾媛博士論文、吳景欣碩士論文等。

家庭美術館／美術家傳記叢書

日盛・雨後・**木下靜涯**

白適銘／著

國立台灣美術館 策劃　　藝術家 執行

發 行 人｜蕭宗煌
出 版 者｜國立臺灣美術館
地　　址｜403 臺中市西區五權西路一段 2 號
電　　話｜（04）2372-3552
網　　址｜www.ntmofa.gov.tw
策　　劃｜蕭宗煌、何政廣
審查委員｜李欽賢、吳超然、林保堯、林素幸、陳瑞文
　　　　　｜黃冬富、廖仁義、謝東山、顏娟英、蕭瓊瑞
執　　行｜林明賢、林振莖
編輯製作｜藝術家出版社
　　　　　｜臺北市金山南路（藝術家路）二段 165 號 6 樓
　　　　　｜電話：（02）2388-6715・2388-6716
　　　　　｜傳真：（02）2396-5708
編輯顧問｜王秀雄、謝里法、黃光男、林柏亭
總 編 輯｜何政廣
編務總監｜王庭玫
數位後製總監｜陳奕愷
數位後製執行｜陳全明
文圖編採｜謝汝萱、洪婉馨、蔣嘉惠、黃其安
美術編輯｜王孝媺、吳心如、廖婉君、張娟如、柯美麗
行銷總監｜黃淑瑛
行政經理｜陳慧蘭
企劃專員｜徐曼淳、王常羲、朱惠慈

總 經 銷｜時報文化出版企業股份有限公司
倉　　庫｜桃園市龜山區萬壽路二段 351 號
電　　話｜（02）2306-6842

南部區域代理｜臺南市西門路一段 223 巷 10 弄 26 號
　　　　　　｜電話：（06）261-7268
　　　　　　｜傳真：（06）263-7698
製版印刷｜欣佑彩色製版印刷股份有限公司
裝　　訂｜聿成裝訂股份有限公司
電子出版團隊｜圓滿數位科技有限公司

初　　版｜2017 年 11 月
定　　價｜新臺幣 600 元

統一編號 GPN　1010601142
ISBN　978-986-05-3205-0

法律顧問　蕭雄淋
版權所有，未經許可禁止翻印或轉載
行政院新聞局出版事業登記證局版臺業字第 1749 號

國家圖書館出版品預行編目資料

日盛・雨後・木下靜涯／白適銘 著
-- 初版 -- 臺中市：國立臺灣美術館，2017.11
　160面：19×26公分 （家庭美術館）

ISBN　978-986-05-3205-0　（平裝）

1.木下靜涯　2.畫家　3.傳記

940.9931　　　　　　　　　　　106013973